素描：
繪製人物與動物形象

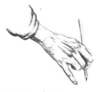

奧古斯都·維奇（Augusto Vecchi） 著

素描｜繪製人物與動物形象
Disegnare LA FIGURA UMANA e gli animali

作　　者　奧古斯都‧維奇（Augusto Vecchi）
譯　　者　林姵君
社　　長　陳蕙慧
副總編輯　李欣蓉
內頁設計　視界形象設計
出　　版　木馬文化事業股份有限公司
發　　行　遠足文化事業股份有限公司
地　　址　23141新北市新店區民權路108-3號8樓
電　　話　(02)22181417
傳　　真　(02)22188057
郵撥帳號　19588272木馬文化事業股份有限公司

讀書共和國出版集團
社　　長　郭重興
發行人兼出版總監　曾大福

法律顧問　華洋國際專利商標事務所　蘇文生律師
印　　製　成陽印刷股份有限公司

初　　版　2015年6月
二版一刷　2019年2月
定　　價　420元

國家圖書館出版品預行編目(CIP)資料

素描　：　繪製人物與動物形象　/　奧古斯都.維奇
(Augusto Vecchi)著；林姵君譯. -- 二版. -- 新北市：
木馬文化出版：遠足文化發行, 2019.02
　　面；　公分
譯自：Disegnare LA FIGURA UMANA e gli animali
ISBN 978-986-359-623-3(平裝)
1.鉛筆畫 2.素描 3.繪畫技法
948.2　　　　　　　107020799

素　　　　　描：
繪製人物與動物形象

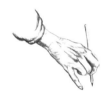

奧古斯都・維奇
Augusto Vecchi

作者簡介

　　奧古斯都・維奇，出生於 1967 年的奧斯塔。藝術大師，專長應用藝術。他在佛羅倫斯完成學業，並取得廣告及出版品平面設計文憑。 後於熱內亞一家著名的廣告公司擔任創意平面設計，並與其位於杜林和倫敦的分公司合作。

　　在吸取世界各地的設計精華後，他開始籌備自己的事業，首先加入插畫協會，並創立 ART.S STUDIO 不斷與利古里亞當地的公司合作，負責插畫或擔任藝術總監，不論案子大小，只要是與出版品相關的工作都全心投入。

　　1991 到 1995 年間，在拉斯佩齊亞的一所私立學校教授藝術，1992 年更創立了漫畫學校。在這段時間他獲得了國內許多平面設計的獎項，也在國際間各大組織打開知名度：如「聯合國兒童基金會」、「巴塞隆那文化部」、義大利各展覽公司及其相關組織。

　　1996 年至 2001 年間，他擔任出版集團 Libritalia-Carteduca 的創意總監，每年負責約 300 項出版品。1997 年 9 月，他創立了 Librinet.com 有限公司，成為義大利第一家圖書電子商務，與 439 家出版社合作，藏書一千九百萬冊也是全義最大規模。

　　2005 年創立 VECCHI EDITORE 出版社至今，致力於青少年繪本的出版，銷售世界 46 國，被翻譯成 23 種語言。奧古斯都・維奇還擔任青年出版協會的理事長。

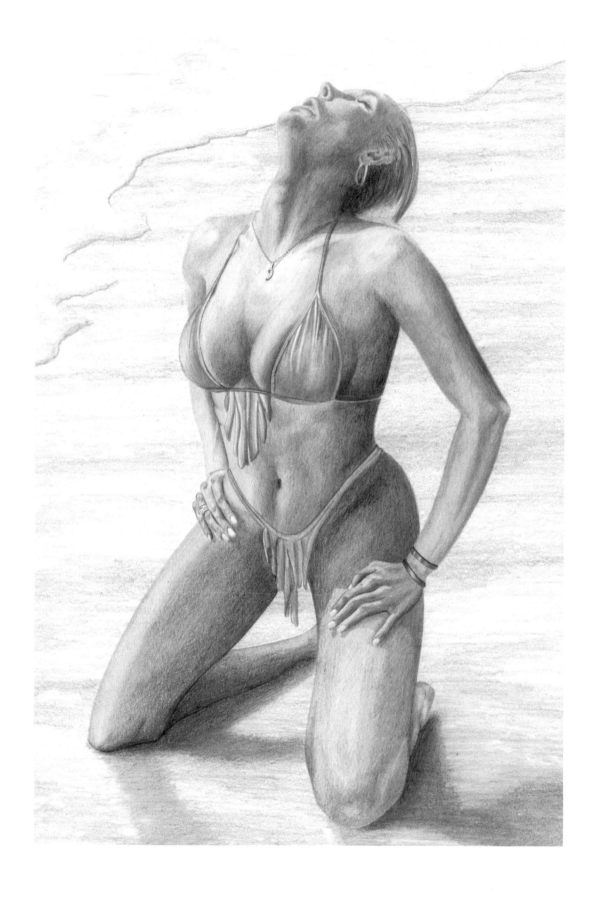

目次

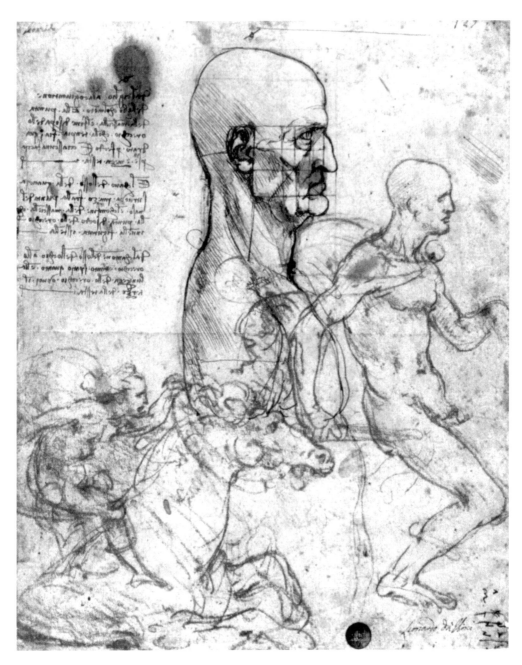

李奧納多・達文西
「人的半身像，輪廓，馬和騎士的試畫」
收藏於威尼斯學院美術館

引言

　　大部分的繪畫詞彙都是如此定義著：「用線條和標誌，表現出一個物體的圖形……」。

　　設計橫跨多種領域，從幾何圖形到地形圖描繪，從真實到藝術性。在設計的領域，「插畫」這個詞代表著仔細而徹底，即使是最小的細節也不放過。一般來說，插畫是彩色的，並可以利用最多的藝術技巧，如粉彩，水彩或噴槍，以得到其最佳呈現。

　　在從事出版業之前，我的專業只是傳統插畫家。 我大部份的作品，都是手工完成，沒有電腦的輔助。用粉蠟筆畫表面粗糙的物體，用水彩畫植物和人物，用噴槍來處理大面積，像是天空和大海，或表現大氣效果，如雲和霧，以及反射效果和透明感。 然而，每張圖都可以依客戶需求和喜好訂製，甚至更好。在這本書中，動物畫法的部分，在很多情況下，我加入了許多插畫，確切的示範設計和插畫之間的差別。

　　這本書被認為是一種設計手冊：實際上，從你握住鉛筆的瞬間，你即將透過「大師」的設計，完成一幅畫。

　　　　　　　　　　　　　　願你不斷進步，希望你喜歡這本書。

　　　　　　　　　　　　　　　　奧古斯都·維奇

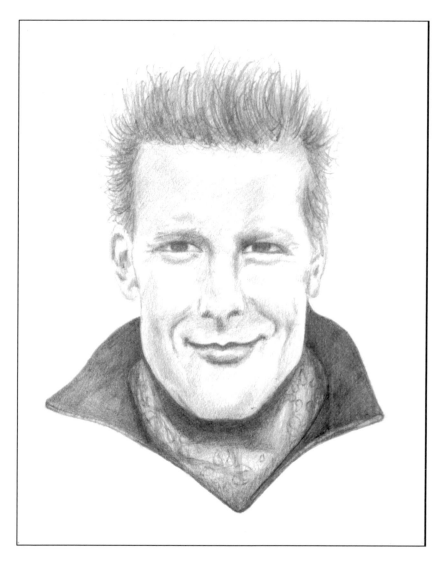

演員 米基·洛克 肖像
HB 鉛筆，義大利 Fabriano 滑面素描紙 F4

握筆方式

在著手進行描繪實物之前,先試著「瞄一眼」,「快速一瞥」地看一下素描對象。它最能引起你興趣的是哪裡,至少,找出最能刺激你的部份。

它不一定要是整體,可以只是局部,甚或是特點和「細部」。

在描繪實物的習作時,你的手可以代表素描對象,幫助你調整,並練習如實畫出對象。

握筆的方式可歸類出兩個原則。第一種是「筆尖」握法,第二種是「筆側」握法。握筆的姿勢像是拿起標槍一樣的,稱作「筆尖」握法,通常是較銳利的線條或細部描繪時用到:比如為了加重輪廓線和細部,或為了強調特別暗的陰影。

相反的,畫「輔助線」的時候,或是構圖所需較輕的筆觸時,就會用側邊的握筆方式。不論是鉛筆或炭筆,畫陰影部分或明色調表現時通常使用「筆側」握法。

要了解,養成習慣的握筆姿勢,每位畫家都有選擇適合自己技巧和工具的自由。

正統的學院派會教我們,利用鉛筆的長度來測量繪畫的對象,回到紙上再乘上對應的倍數。但你會發現,畫久了以後,尺寸和比例會自動出現在你腦海中。

筆觸

鉛筆的分類，使畫家在作畫時發更能發揮各種調性。調性和筆芯的硬度有關，也隨著筆觸而變化：筆芯越硬，所畫出來的線條就越尖而深。 相反的，筆芯越軟，隨著其等級不同，線條會漸粗而模糊，調子也越暗。硬筆芯的標示為 H，而軟筆芯則標示為 B。

目前分成 10 個等級，從 4H 到 6B，其中 HB 居中，也是傳統上辦公室的書寫用筆。

並非所有的畫家，都喜歡鉛筆所呈現出來，帶點銀色反光的效果，反而選擇調性更黑更冷的炭筆來作畫。

除了上述的炭筆，還可選擇碳精筆和康緹牌（Conté）的黑色鉛筆，來表現其深淺和明暗。

我個人的偏好是，首先使用 HB 來畫「輔助線」或構圖出雛形，然後再用軟一點的筆芯（2B 或 4B）逐步加上明暗，以及強調陰影的部分。

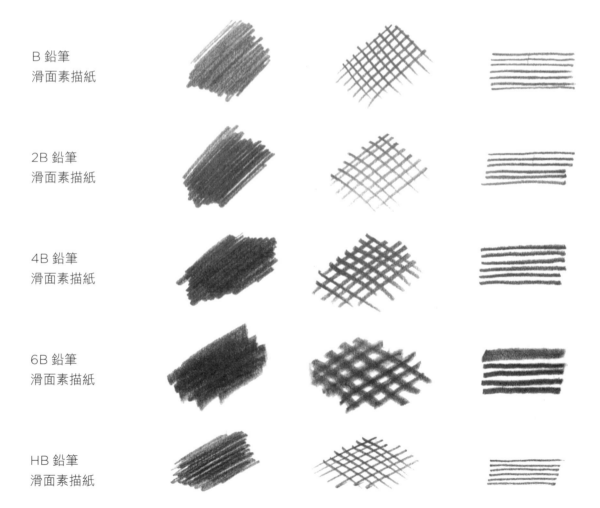

B 鉛筆
滑面素描紙

2B 鉛筆
滑面素描紙

4B 鉛筆
滑面素描紙

6B 鉛筆
滑面素描紙

HB 鉛筆
滑面素描紙

B 鉛筆
滑面素描紙

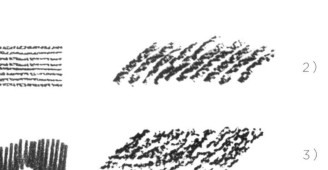

1)

B 鉛筆
粗面素描紙

2)

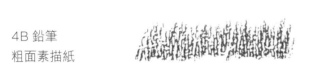

4B 鉛筆
滑面素描紙

3)

4B 鉛筆
粗面素描紙

上圖可以很明顯地看到，2B 鉛筆畫在
三種紙張上的不同：
1）滑面素描紙
2）細面素描紙
3）粗面素描紙

左圖是以軟性 HB 鉛筆示範，表現不同
可能性的畫法，利用交疊的筆觸可看出
體積視圖的不同。

交疊　　　　交疊　　　　　　連續線條
深而持續　　各種方向　　　　明暗調子

下圖，明暗調子的表現。使用 B 鉛筆和
模造紙（滑面但保留表面長纖維）。

左圖是以三種不同筆觸畫成的素描。在這個初級階段，手法和技巧是精細而嚴密的，最後完成如同灰色粉彩筆的效果。背景是以細密的織紋畫法，而頭部則是使用粉彩暈染。

在中間帶有一個類似幾何的圖形，它實際上是由許多交錯的小圓圈組成的。我用比較軟的筆芯來強調陰影的部分。

最下面的部分，很明顯的線形筆觸，在紙上不斷重覆，施加不同壓力的線條，強調出「明暗對比」的效果。

「明暗對比」這個術語，意指繪圖時一個特定的程序。 也就是指，以任何形式所產生的，光影交錯之間的關係。 技術上來說，繪圖的明暗對比有五個漸進程度：

1）高亮，光影之間的整體亮點。

2）半色調，某個區域突然變暗，造成浮凸或明暗程度不一的錯覺。

3）陰影，最深的色調，用來突顯主體。

4）反光，幾乎無漸層的，用來表現過度的色調和絕對清晰的明暗度。

5) 色彩，意指各種色調，即使是單色的。

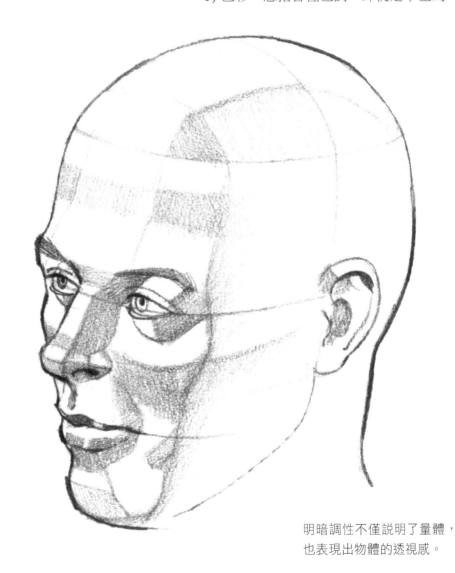

明暗調性不僅說明了量體，也表現出物體的透視感。

眼睛－眼神

有句名言說「眼睛是靈魂之窗」，我也同意這說法，在素描時更能證實，眼睛能反映出內在的故事。

眼睛和嘴巴一樣，都可以做出許多表達，但對於外表容貌的改變，眼睛占了最重要的因素，例如疲勞……

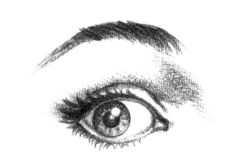

年輕女子的眼睛
HB 和 2B 鉛筆

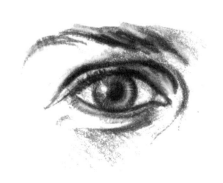

年輕男子的眼睛
HB 和 2B 鉛筆

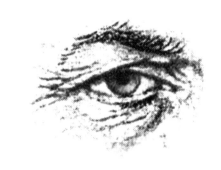

老年男子的眼睛
2B 和 4B 鉛筆

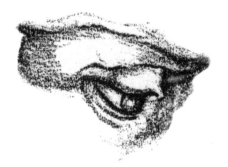

疲勞的眼神
炭筆和粗面素描紙

的確，一個想睡覺的眼神和一個警覺的眼神，眼神能夠表達出相反的特徵，但嘴巴在這方面的表達就難以察覺了。

許多畫家在畫一張肖像或臉部特寫的素描時，通常是從眼睛開始下筆。

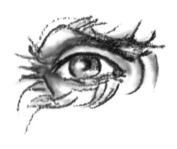

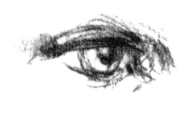

老年男子的眼睛
2B 和 4B 鉛筆，暈染效果

疲勞的眼睛
2B 和 4B 鉛筆
細面素描紙

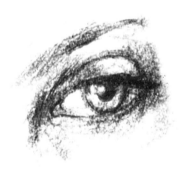

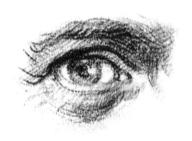

女人若有所思的眼神
2B 和 4B 鉛筆
細面素描紙

成熟男子的眼睛
2B 和 4B 鉛筆
細面素描紙

右圖是閉上眼睛的女人。
弧形的眉毛，適當的伸展，表達出一定程度
的放鬆，2B 和 4B 鉛筆，細面素描紙。

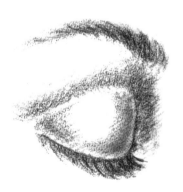

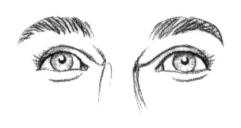

年輕男子「正常」的眼神
軟性 2B 鉛筆，細面素描紙

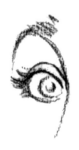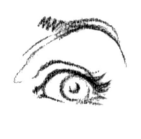

年輕女子「驚訝」的眼神
軟性 4B 鉛筆，細面素描紙

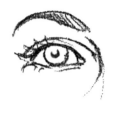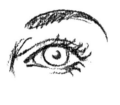

年輕女子「正常」的眼神
軟性 4B 鉛筆，細面素描紙

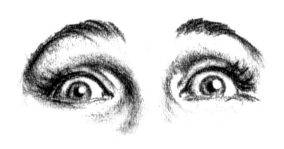

成熟女人「驚恐」的眼神
2B 和 4B 鉛筆，Ingres 粗面素描紙。

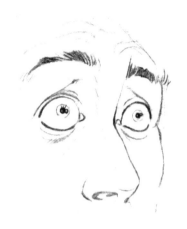

漫畫式的，男人「震驚」的眼神
HB 和 2B 鉛筆，Fabriano 滑面素描紙

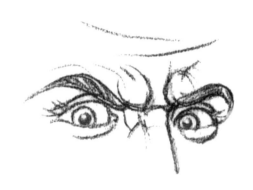

成熟男人「嚴厲」的眼神
4B 鉛筆，網目紙

嘴巴

很明顯地，眼睛和嘴巴的表達，支配了整個臉部的表情。

但是許多畫家，能夠成功地畫出和本人神似肖像，其關鍵並不在眼睛，而是在嘴巴。

這也是和牽動臉部表情相關的一個重點。只需要移動幾毫米的輪廓線，臉部瞬間變成另一種表情。

值得注意的是，大部份的情況（包括這裡的示範），嘴巴的輪廓線是為了清楚描繪出嘴巴的形狀，一旦沒有了輪廓，就難以界定出嘴唇，也就有了失去特色的風險。

接下來示範的是四種女人的嘴形，使用 2B 和 4B 鉛筆。

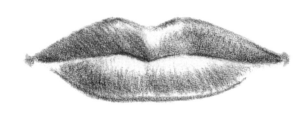

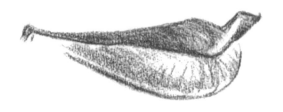

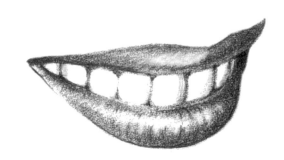

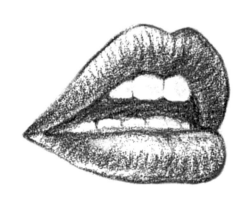

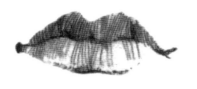

嘴唇豐厚的成熟女人

嘴巴和個性及構圖也有關係。

有時候嘴形已經表達出臉部的表情了，像我們說的「嘴角下垂」表現出哀傷或哭泣。

女子側面嘴巴，
上唇形較明顯

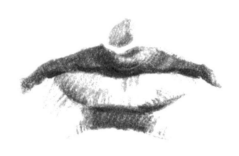

嘴角微微「下垂」的成熟男人

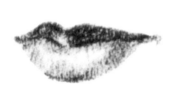

下唇較豐厚的年輕女子

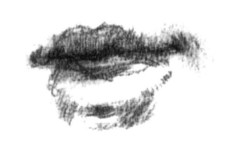

「微笑」的豐唇少女

「薄唇」的老年人

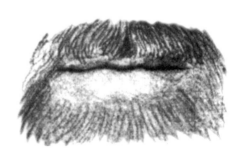

「薄唇」有鬍子的男人

鼻子

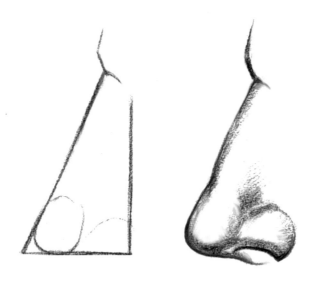

　　畫側面鼻子最常使用的方法，是從勾勒出一個三角形開始，然後再繼續其他地方，如上圖。

下圖：女人的鼻子，2B 鉛筆，粗面素描紙。
「希臘鼻」，炭筆，Favini 粗面素描紙。

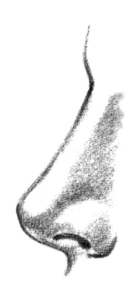

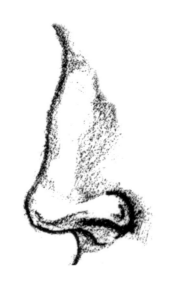

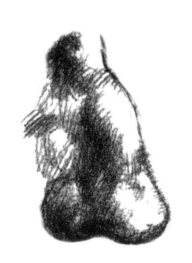

1)

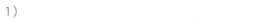

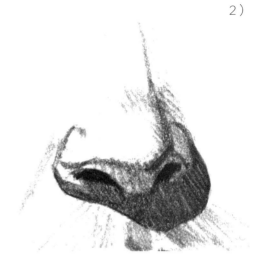

2)

3)

這裡示範了幾種鼻型。

我們來分析一下幾種類型的鼻子,這些都是實際常見的鼻型。使用細面素描紙。.

1)「權力」鼻,炭筆。
2)男性的鼻子,正面,2B 鉛筆。
3)小男孩「馬鈴薯」鼻,康緹牌(Conté)
 鉛筆。
4)尖鼻, 2B 鉛筆。
5)鷹鉤鼻,炭筆。

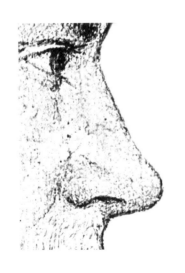

5)

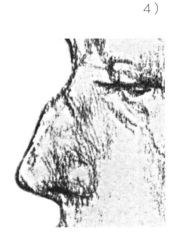

4)

耳朵

　　耳朵不像臉部的其他部位，無法辨別
出男女，而且，即使它有著完整而深刻
的弧形耳背和耳垂，還是不那麼顯眼。

　　這裡為大家示範的，是水平視線時，
直立臉的耳朵，幾乎和鼻子平行，沒有
傾斜。

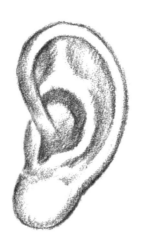
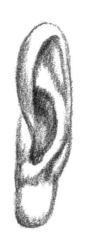

上圖：耳朵畫法，2B 鉛筆，細面素描紙。
下圖左：耳朵明暗法練習，軟性 4B 鉛筆。
下圖右：炭筆，Favini 素描紙。

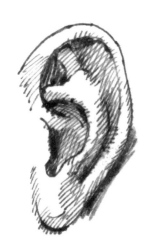

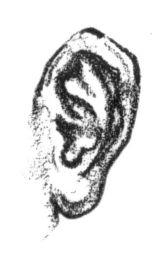

手

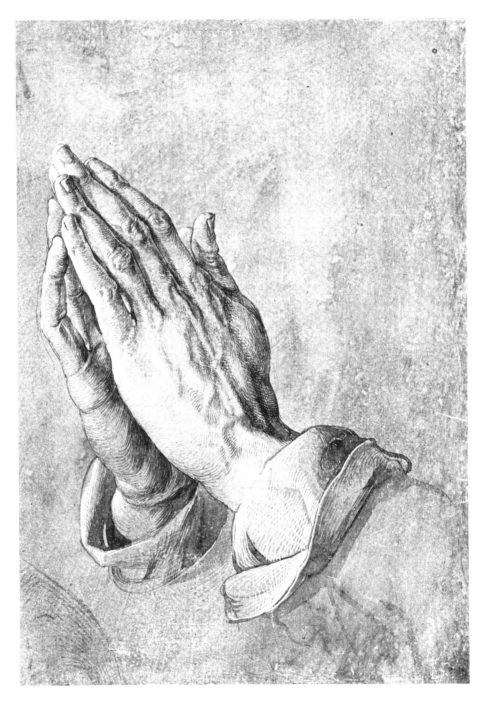

杜勒《祈禱的雙手》，鉛筆草稿，藍色紙，阿爾貝提維也納。

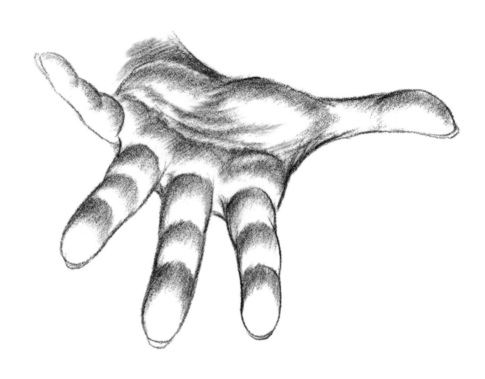

　這個肢體外觀和畫面構成，並非單由
骨骼決定，肌肉的成份也相當有限，於
是出現了這種有趣的畫面。
　事實上，專注在小肌肉和小骨頭（指
骨），這些獨特而複雜的結構特性，是
身為畫家最重要的研究課題之一。

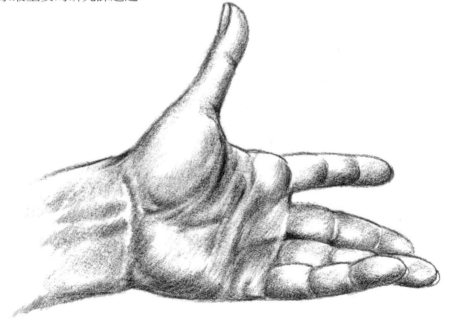

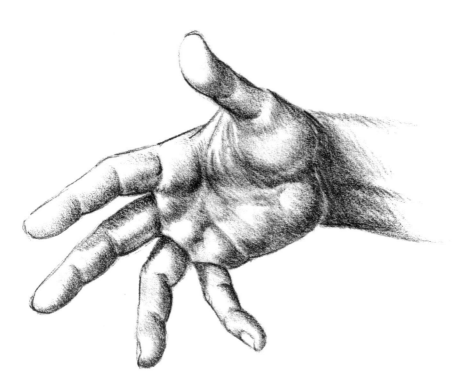

這種手掌打開的方式，向任一方向伸
出或傾斜，即使是在靜止不動的狀態下，
都必須呈現出動感的線條。

這是由於，以手掌為中心點，手指總
是以放射狀，單一消點的姿態出現。

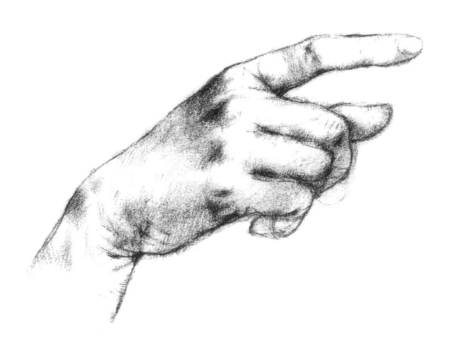

和伸出手相反的動作，傳達一隻「無力」的手的感覺，是完全的放鬆和放棄，甚至聯想到死亡。

這其實讓我聯想到雅克路易‧大衛的名畫「瑪拉之死」。

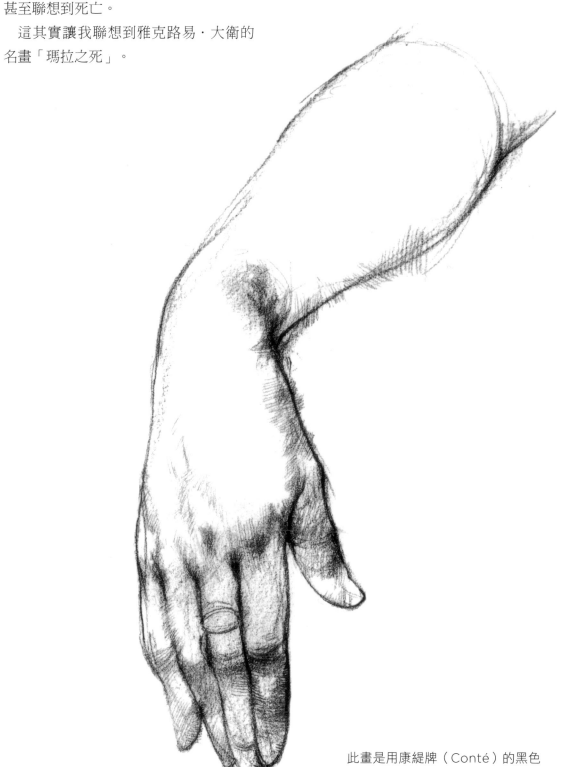

此畫是用康緹牌（Conté）的黑色鉛筆，和 Favini 圖畫紙畫成。

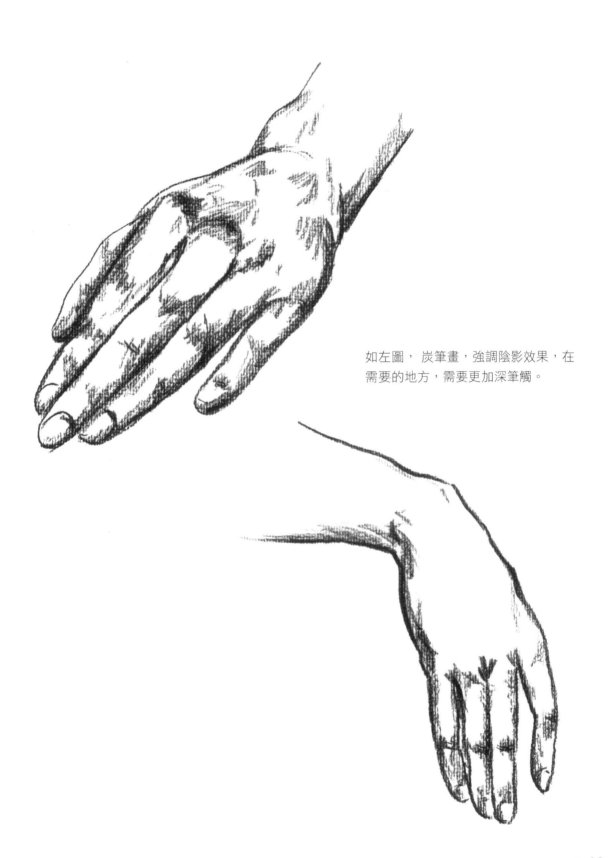

如左圖，炭筆畫，強調陰影效果，在
需要的地方，需要更加深筆觸。

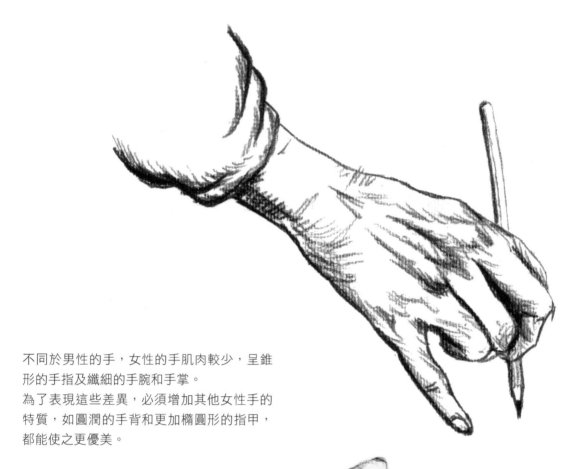

不同於男性的手，女性的手肌肉較少，呈錐形的手指及纖細的手腕和手掌。
為了表現這些差異，必須增加其他女性手的特質，如圓潤的手背和更加橢圓形的指甲，都能使之更優美。

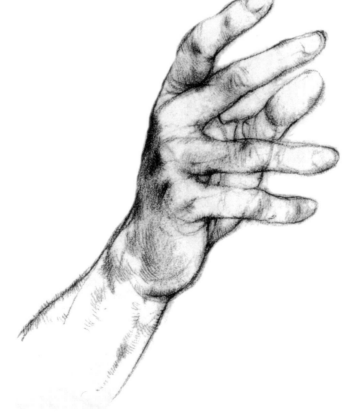

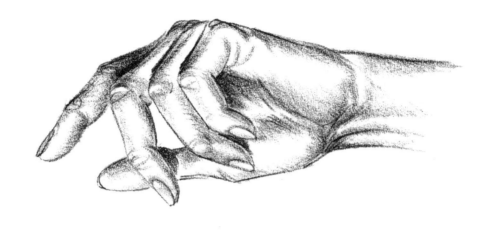

這兩種女性的手，筆者一樣示範了明暗法，
是較規矩正統的素描畫法。
HB 鉛筆畫架構；2B 鉛筆畫明暗和陰影。
細面素描紙。

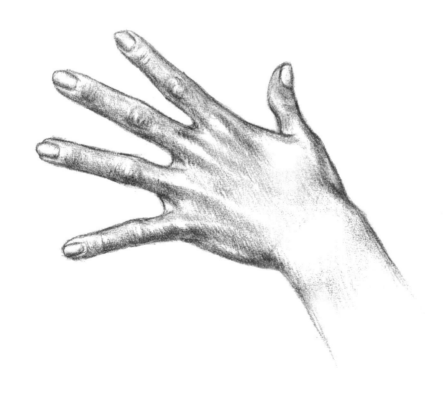

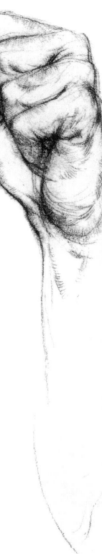

如圖，前手臂特別起了支撐作用，拳頭表達
了權力和力量。會有這種感覺是因為筆者
用炭筆加深了大量陰影的部分。

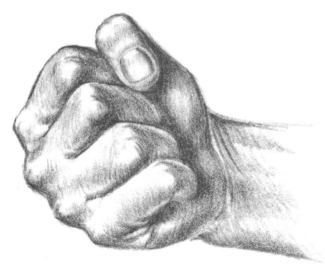

這張手指握緊的示範，是用 2B
鉛筆和細面素描紙畫成的。手指
關節用高亮效果以突顯力道，漸
暗至手腕處。

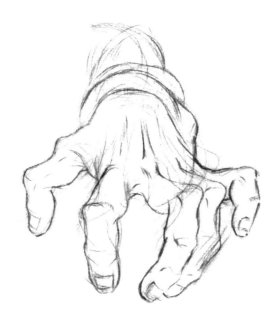

上圖是男性的手「漫畫」風畫法。

「寫實」和「漫畫」畫法之間的差異並不顯著。我想說的是，最初的步驟都是一樣的，都是先研究輪廓，再發展量體，用中性筆或 HB 鉛筆；然後，如果想畫寫實，用較軟的鉛筆或炭筆，仔細並正確地畫出細部，如果想畫漫畫，就要將輪廓更誇張一點，使之更動態，最後再用同隻畫筆，施以不同力道做修飾。

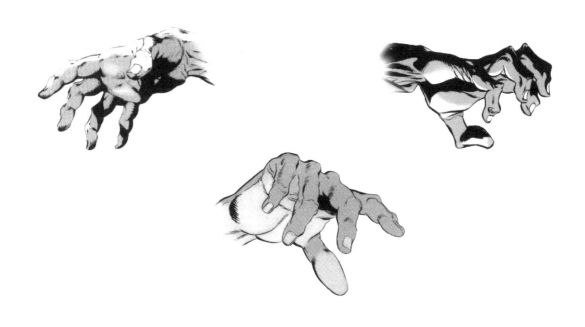

腳

和手一樣，腳也是很常被當做素描練習的對象之一。

當然，不同於手的是，腳的特性是更加靜態，但這不代表腳是個很好詮釋的對象。

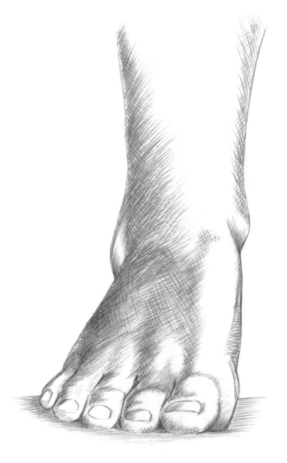

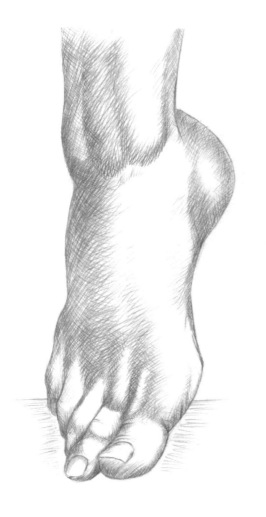

從這兩張圖，我們注意到筆者所用的技巧，很快速的抓到腳掌素描的重點。

用眼睛觀察曲線的軌跡，有助於感受體積大小。兩者的光線都來自右上方，這裡也畫出了大面積的反射。

HB 鉛筆，Favini 220 素描紙。

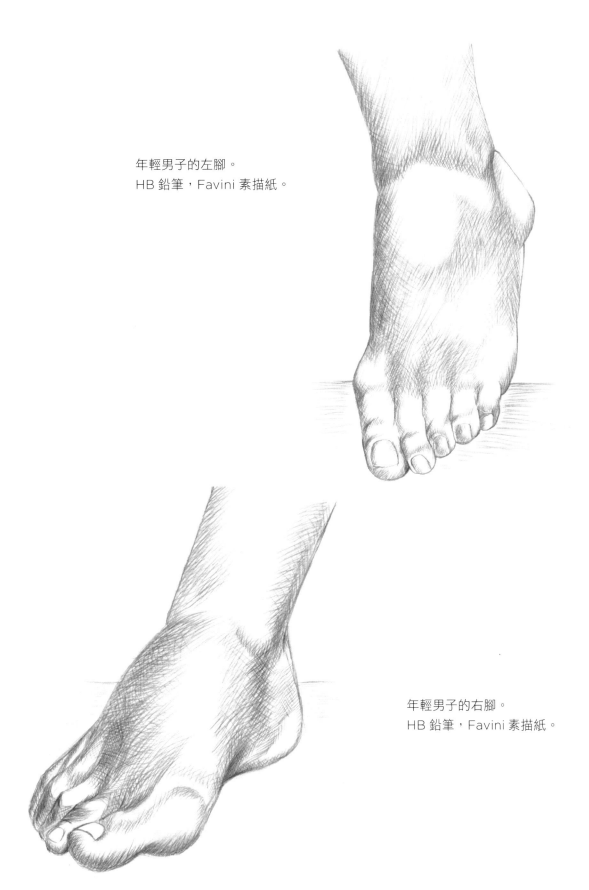

年輕男子的左腳。
HB 鉛筆，Favini 素描紙。

年輕男子的右腳。
HB 鉛筆，Favini 素描紙。

為了示範出乾淨又明確的畫法，筆者
在這裡都只以較短的時間作畫。

即使是必須使用速寫技巧，其能應用
的方向卻是多元廣泛的。

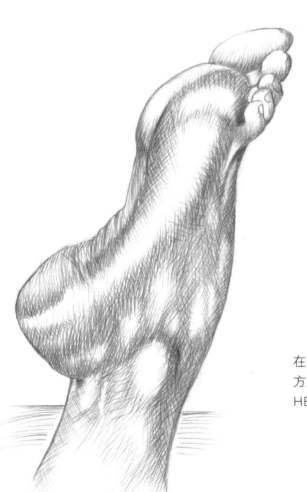

在這個單腳的畫法示範，筆者特意在幾個地
方加強了高亮處。
HB 鉛筆，Favini 一般紙。

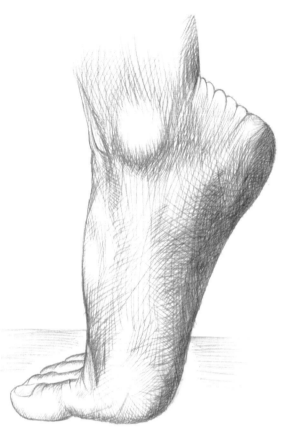

年輕男子的右腳。
HB 鉛筆，Favini 一般紙。
低亮度光線平均分散，因而只有特定幾處有
些許反光。

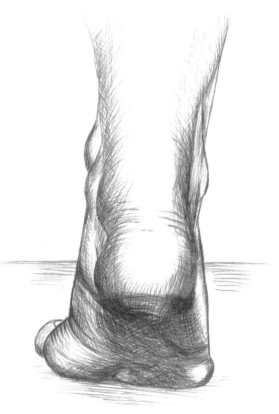

年輕男子的右腳。
光源來自正上方，以幾乎垂直的角度直射，
產生沿著腳的中心軸線的大量反光。
細面素描紙，HB 鉛筆。

人物設計－完整姿態習作

以各式各樣的角度，進行一系列的角色刻畫，在我們這一行稱作人物設計。該術語通常用於漫畫，但是我們看到下面的示範，通過各種角度去研究一個「角色」，也已經在過去傳統的設計定義中使用。

在接下來的幾頁，我特別在本書放上我以前學生的作品，以作為獎勵。他們都是漫畫學校的學生，他們都非常的明白，做為一位職業漫畫家不是像外人所想像的如此簡單。

這需要很大的耐心和決心，以及高度的專業精神。出版商的標準通常很嚴苛，無論是對插畫，漫畫或平面設計。

對於一個年輕，有意接近這個職業的藝術家，如果他沒有受過培訓的課程，建議要去諮詢接案的方式和收費相關問題。在每一個國家都有插畫協會，他們都很樂意提供所有你需要的資訊。

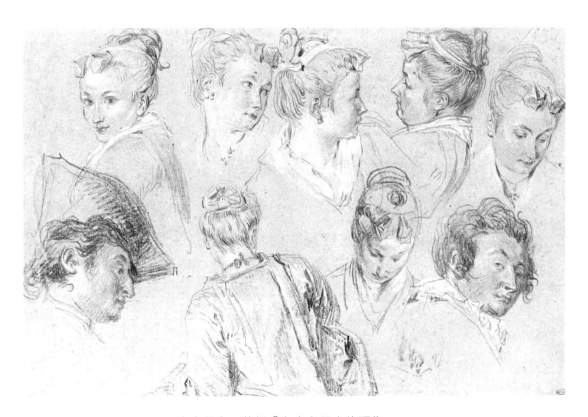

安東尼奧‧華鐸「女人和男人的頭像」。
紅色鉛筆、炭筆和白色粉筆，赭石色紙，巴黎小皇宮美術館。

角色速寫，微微低頭的臉。
表情和舉止，當然還有比例。
都是在做人物設計的研究時最主要的一環。
HB 鉛筆， 滑面素描紙。

這張是試畫外套的樣式和色調，
這外套可能是這人物的特色之一。
漫畫原稿紙，軟性 HB 鉛筆。

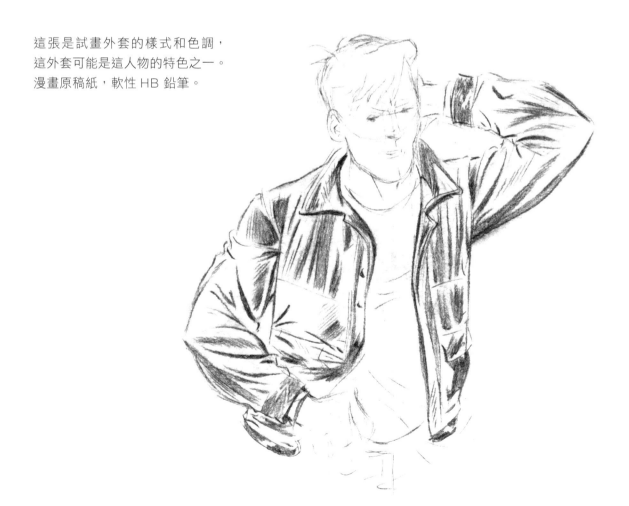

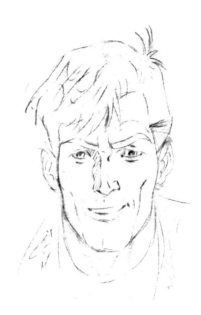

這裡發展出一系列的，
角色特有的表情。這對
於要創造這角色的設計
師尤其重要。
此作者是使用中性 HB
鉛筆，漫畫原稿紙。

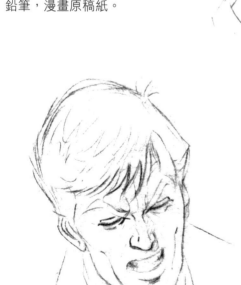

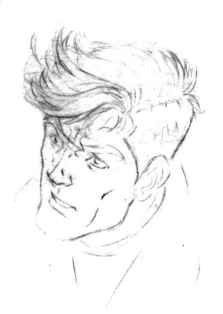

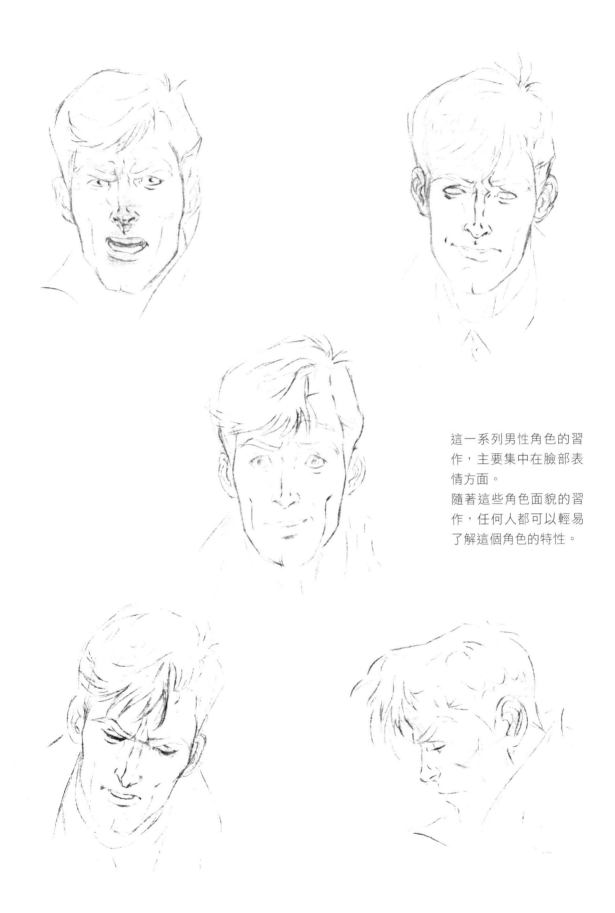

這一系列男性角色的習作，主要集中在臉部表情方面。

隨著這些角色面貌的習作，任何人都可以輕易了解這個角色的特性。

還有其它方面的習作發展，比如俯視鏡頭，
平常習慣的穿著等等。人物設計得越完整，
設計者越容易，也越能忠於呈現該角色。

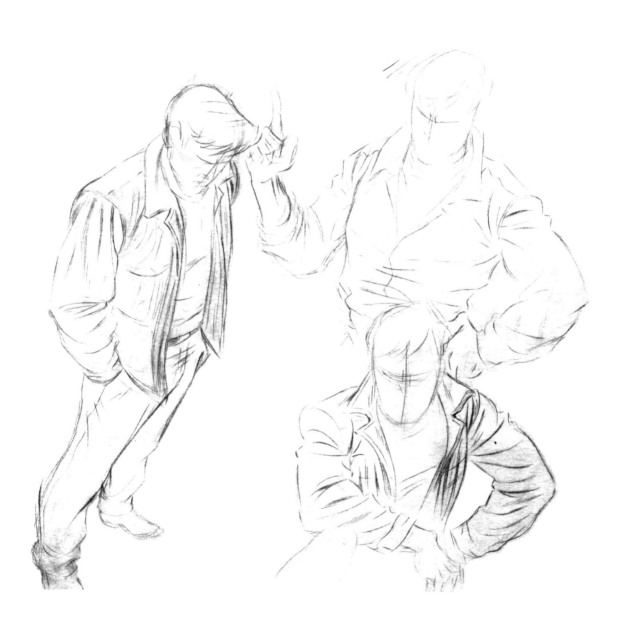

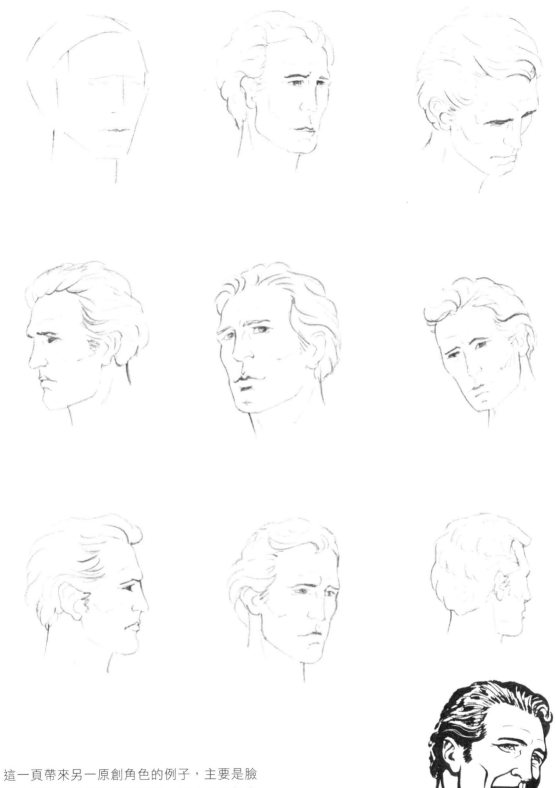

這一頁帶來另一原創角色的例子，主要是臉部的習作。雖然是草稿階段，但效果是相當不錯的。畫草稿建議不要用比 HB 還要軟的鉛筆。

頭部－肖像

除了身體有特定和明顯的軀體表現之個案，臉部，是最具個人特色的部分。說到獨特和有趣的外表，臉的寫實速描也是最具代表性的主題。直到今天，在世界各地美麗的廣場上，如實呈現臉部特寫的工作，為數以千計的「肖像畫家」帶來豐厚的收入。

這裡我選了幾幅由過去偉大的藝術家們，所詮釋的頭部畫作，來解釋今日的肖像畫。基本上並沒有什麼改變，尤其是在繪畫技巧的部分。但如果真要找出差異性，這些在畫紙上構成的相貌，似乎隨著時間的流逝變得更加美麗，五官也更加優美。畢竟我們現在所用的畫紙，不如過去一般，那樣的白淨無雜質。

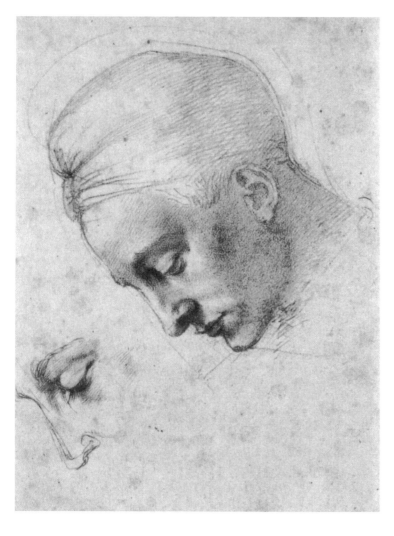

米開朗基「女人頭像的習作」，佛羅倫斯的米開朗基羅故居博物館。

右圖：
克勞德・梅朗「維吉妮亞・達維佐的肖像」
（炭筆）
法蘭克福施泰德藝術館。

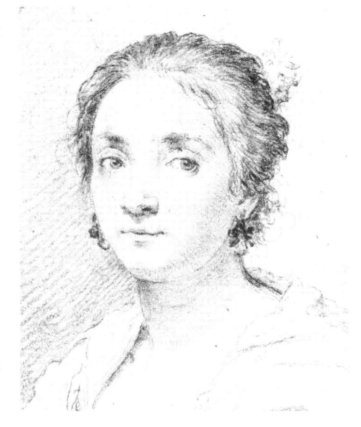

下圖：
簡・普雷斯勒「少女和手的習作」
（炭筆和色鉛筆）
布拉格國家美術館。

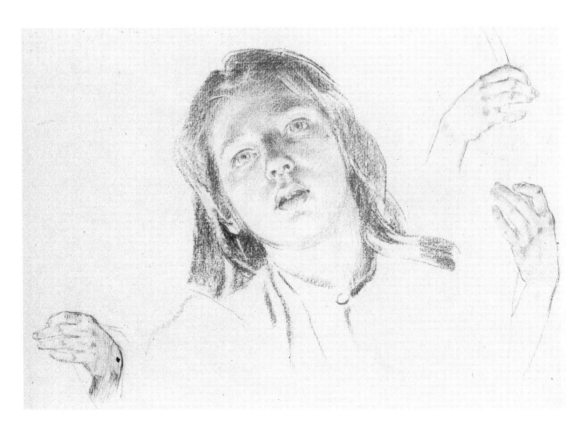

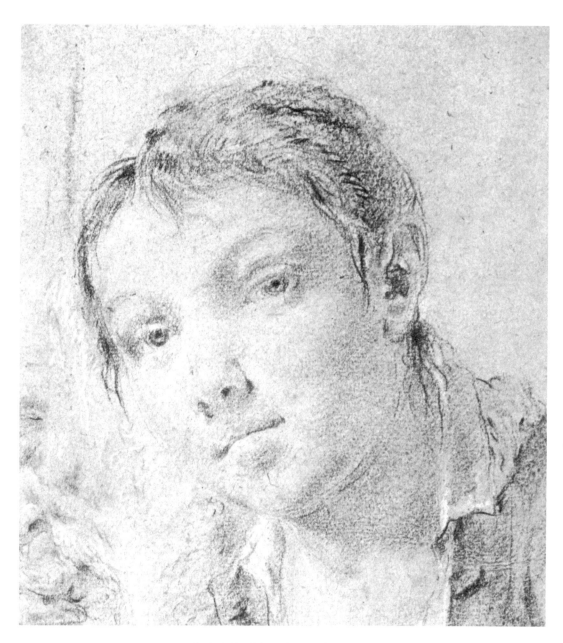

不太確定這到底是多明尼克‧馬喬托
還是較有名的皮亞澤塔的作品
「男孩的半身像和老人輪廓」
鉛筆，炭筆和鉛白，藍綠色紙。

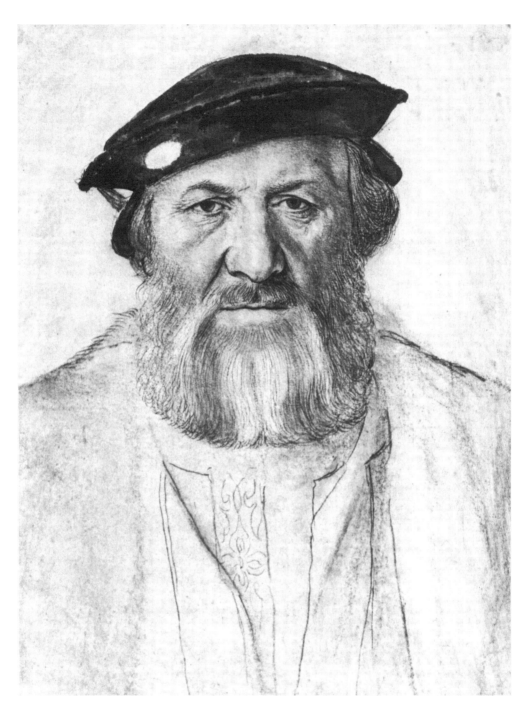

小漢斯‧霍爾拜因「查爾斯肖像」，
德勒斯登國立博物館。

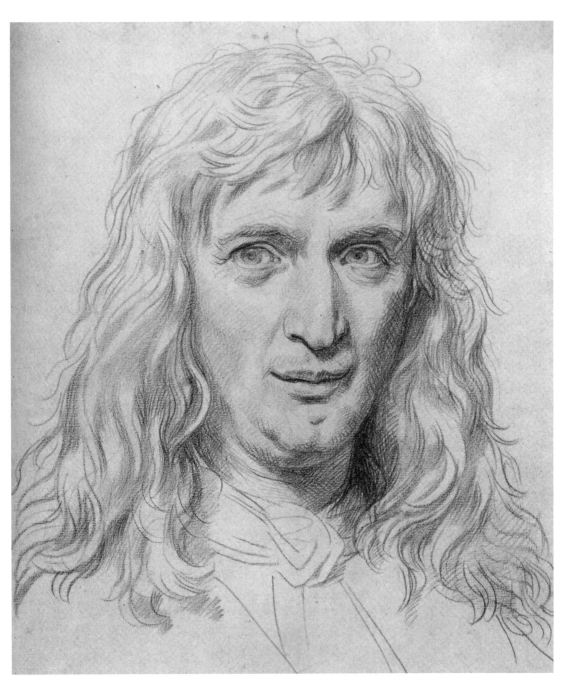

上圖，紅色鉛筆，
卡羅‧馬拉塔「多明尼克‧桂帝肖像」，
倫敦大英博物館。

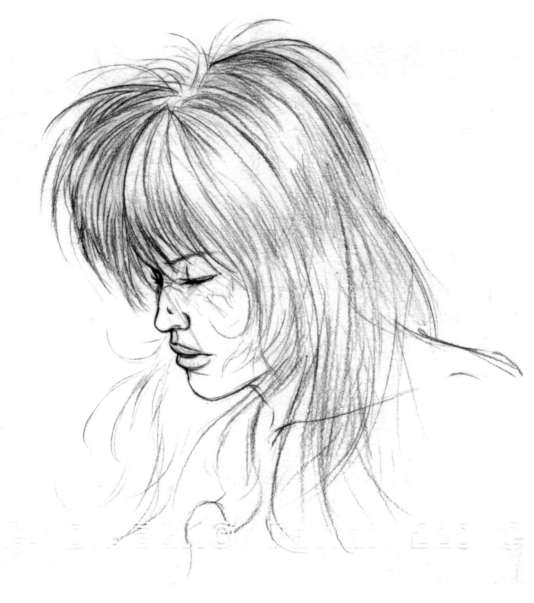

這幅「 年輕女子的臉」
藝術家想強調出髮絲的線條，
使用 HB 鉛筆，施以不同壓力，石墨線自然呈現不同質感，
Favini 粗面素描紙。

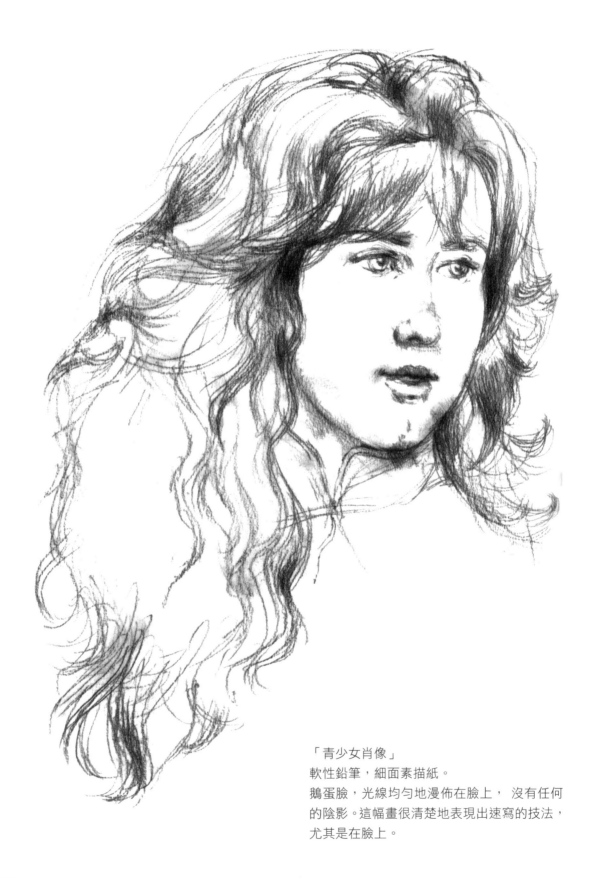

「青少女肖像」
軟性鉛筆，細面素描紙。
鵝蛋臉，光線均勻地漫佈在臉上，沒有任何
的陰影。這幅畫很清楚地表現出速寫的技法，
尤其是在臉上。

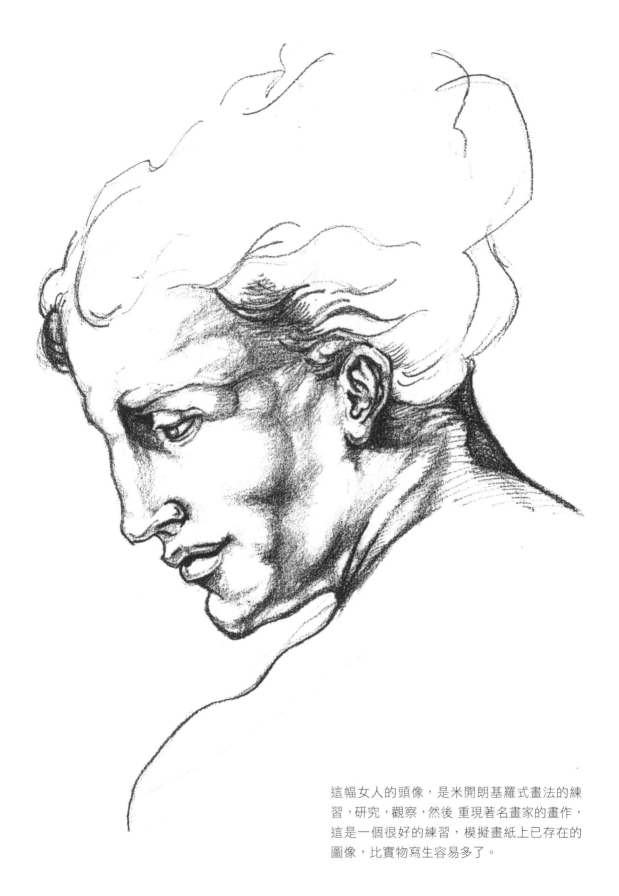

這幅女人的頭像，是米開朗基羅式畫法的練
習，研究，觀察，然後 重現著名畫家的畫作，
這是一個很好的練習，模擬畫紙上已存在的
圖像，比實物寫生容易多了。

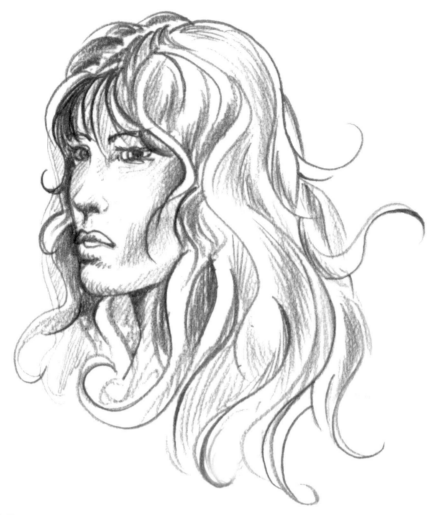

上圖：「女人的臉」

3/4 側面像，陰影的強調成為側面像的重點。
使用兩種鉛筆，灰度等級「適中」的 HB，另
一種是比較軟的 2B。法比亞諾 F4 滑面紙。
並沒有特別的決定性的焦點，因為畫面的構
成，是來自上方發散的光線，所造成的光影
效果。

右方上圖：
尚-賈克·德布瓦修「男人 3/4 左臉側面像」。
巴黎羅浮宮。

右方下圖：
尼古拉·伯納德「女人頭像」。巴黎羅浮宮。

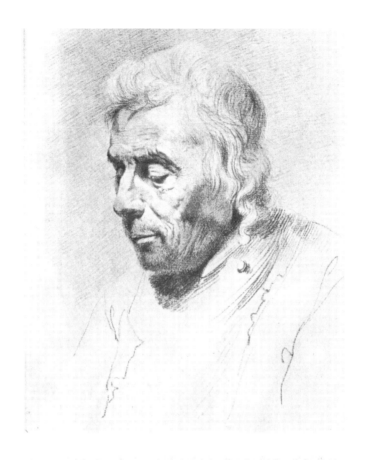

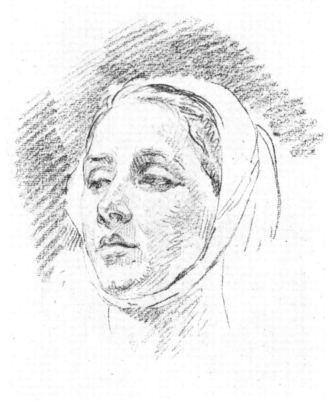

上圖的臉部速描是用來做為視覺傳達的一種
畫法。如圖所示，這並非是一般的肖像畫，
而是有著特別的表達。這幅畫融合了圖像和
溝通，兩者互補。強烈的線條和色調，如同
眼神和嘴唇一樣的傳神。
兩幅畫都是用 HB 和 2B 鉛筆完成，
法比亞諾粗面紙（50% 棉）。

回到學院派的框架，我們看一下下方的圖，年輕女人的肖像。光線均勻散落，在主體形成淡淡的陰影。髮梢隨著視線由上往下逐漸淡去。凝視，是典型肖像的眼神，不帶任何情緒。

這就是為什麼，我從不在寫實速描上多做著墨。即使是知名畫家，所畫的肖像畫都不帶感情。我相信一幅好的畫，哪怕只帶有一點表情，都能明確地獲得最大的傳達價值。

漫畫表情

就像前幾頁所提到的，陰影和色調是決定表情的元素。我們從小就逐漸懂得用任何方式來表達情緒，最簡單的就是來利用嘴巴的線條來表示喜怒哀樂。

許多怪異可笑的表情來自於漫畫。不同於肖像畫，必須和本人的所有輪廓一致，漫畫人物所傳達的是情感和感受，尤其誇張的臉部表情更能即刻地讓讀者接收到。

不看內文就能得知情節，是漫畫非常普遍的狀況。以下是一些漫畫表情「重點式」的示範，作畫工具是 HB 鉛筆和滑面漫畫用紙。

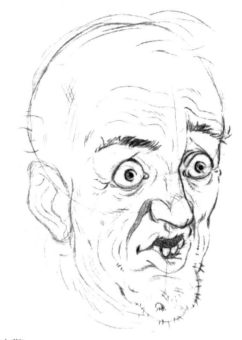

吃驚

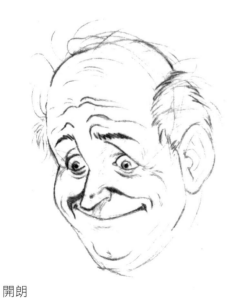

開朗

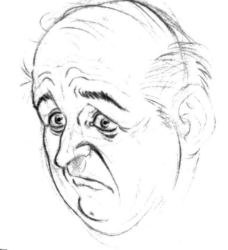

悲傷

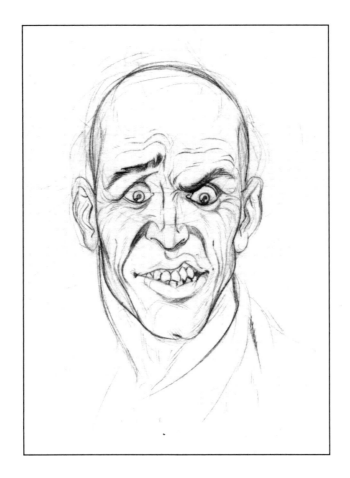

做鬼臉

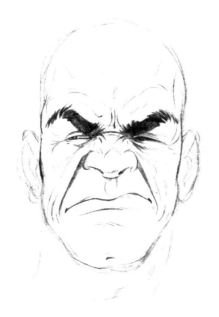

否決

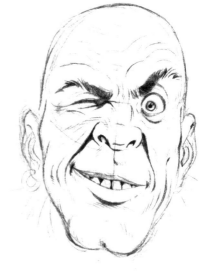

俏皮

全身像和比例

如圖所示，是人體各個部位的比例準則。最基本的說法就是，頭部占身體的 1/8 是男人的「標準」比例；也就是說，先決定頭部大小後，再加上等比例的七等份為身體，身高也跟著決定了。

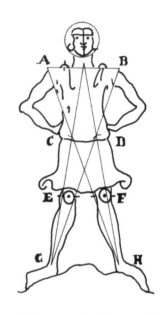

上圖： 維拉‧德‧奧內庫爾所發展的人體結構圖。（十三世紀）

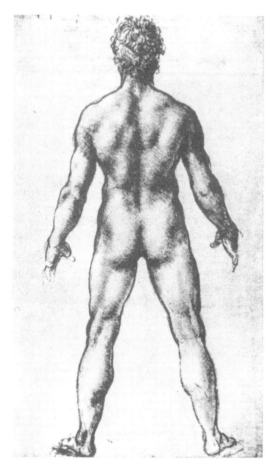

上圖：達文西「背面裸體習作」。
溫莎皇家圖書館。

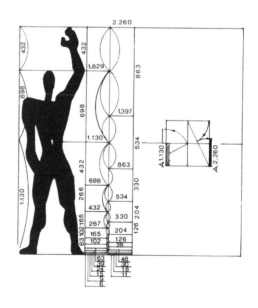

柯比意「模矩系統」
（身高 183 公分男性的和諧比例）。

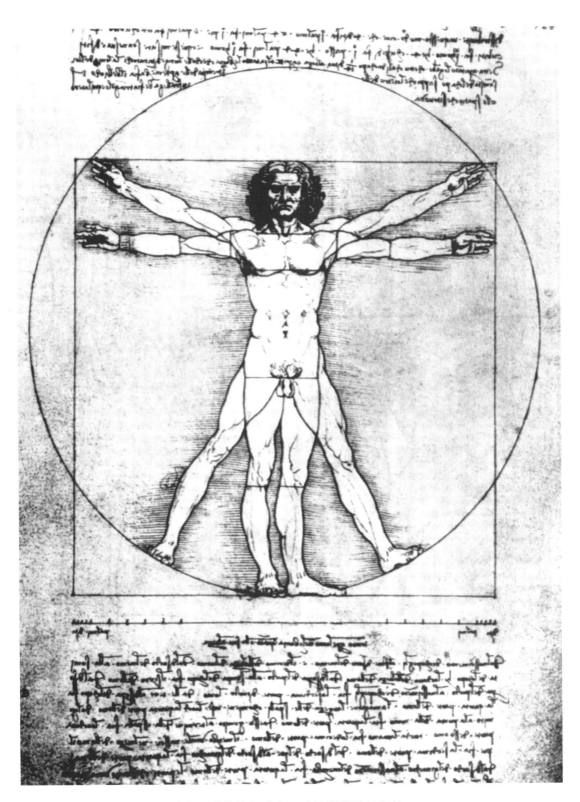

達文西「維特魯威人」威尼斯學院美術館。

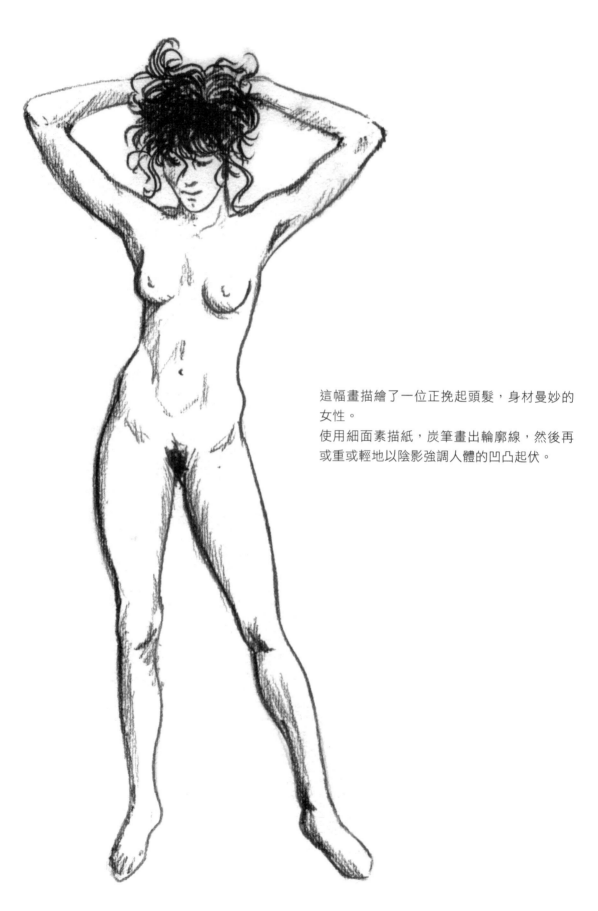

這幅畫描繪了一位正挽起頭髮，身材曼妙的
女性。
使用細面素描紙，炭筆畫出輪廓線，然後再
或重或輕地以陰影強調人體的凹凸起伏。

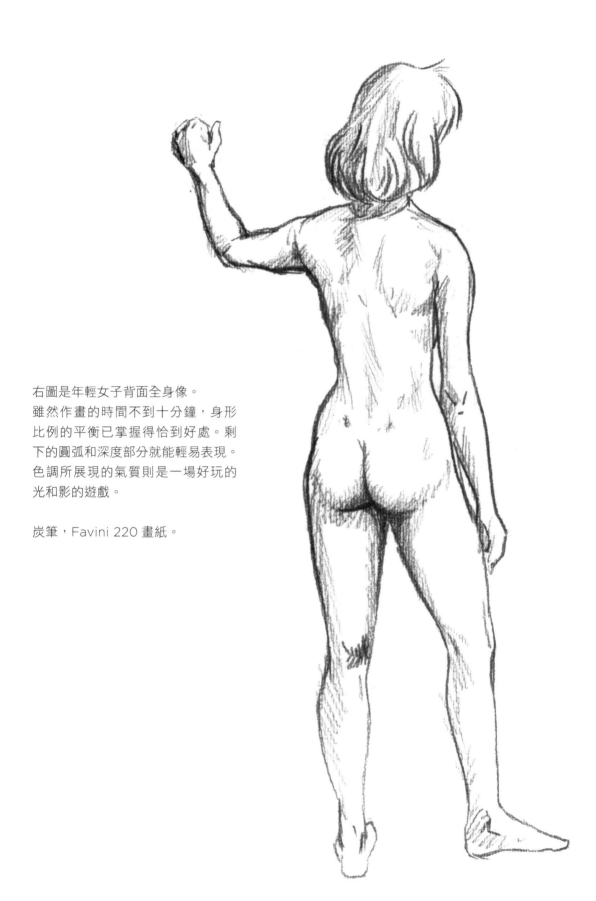

右圖是年輕女子背面全身像。
雖然作畫的時間不到十分鐘，身形
比例的平衡已掌握得恰到好處。剩
下的圓弧和深度部分就能輕易表現。
色調所展現的氣質則是一場好玩的
光和影的遊戲。

炭筆，Favini 220 畫紙。

左圖：
法克切斯可‧蒙第
「站立的裸男」。
（炭筆和鉛白，赭
色紙）
義大利貝加摩古蹟
基金會。

本頁：
皮埃爾‧保羅‧普呂東
「站立的裸女」。
巴黎羅浮宮。

　當無法用真人模特兒來作畫時，木人偶是很好的工具。

　另一方面，不可忽略的好處是，木人偶可以隨你擺佈，當你彎折它的關節時，有助於你好好地觀察它關節和肌肉的運動，更能看到所有肢體運動的全貌。

這兩幅站姿的人體畫，都是利用木人偶做為
模特兒。
作畫工具是，法比亞諾 F4 細面素紙，軟性
B 鉛筆，施以不同力道。
只要掌握好利用連續線條畫出陰影的部分，
就能完成一幅完整的佳作。

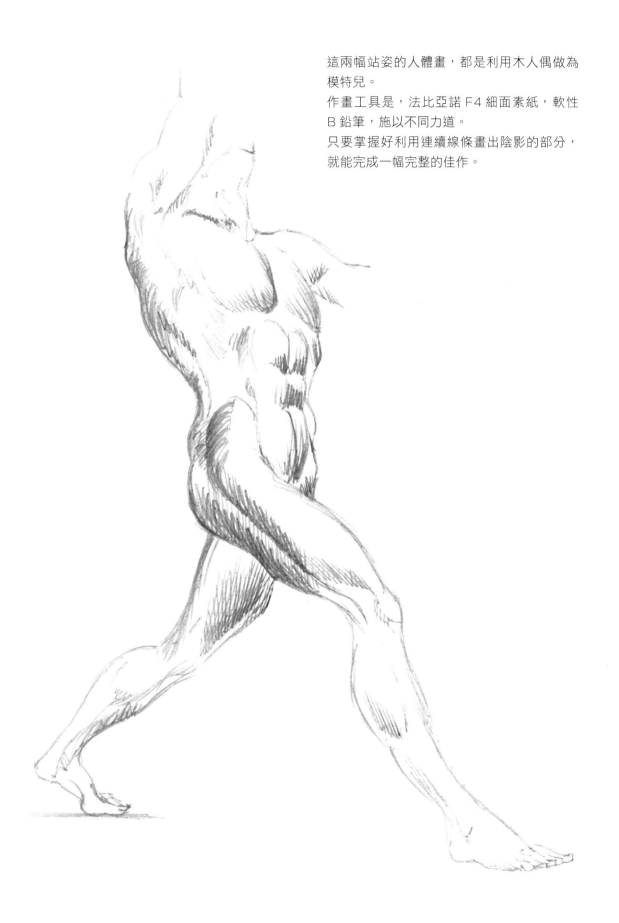

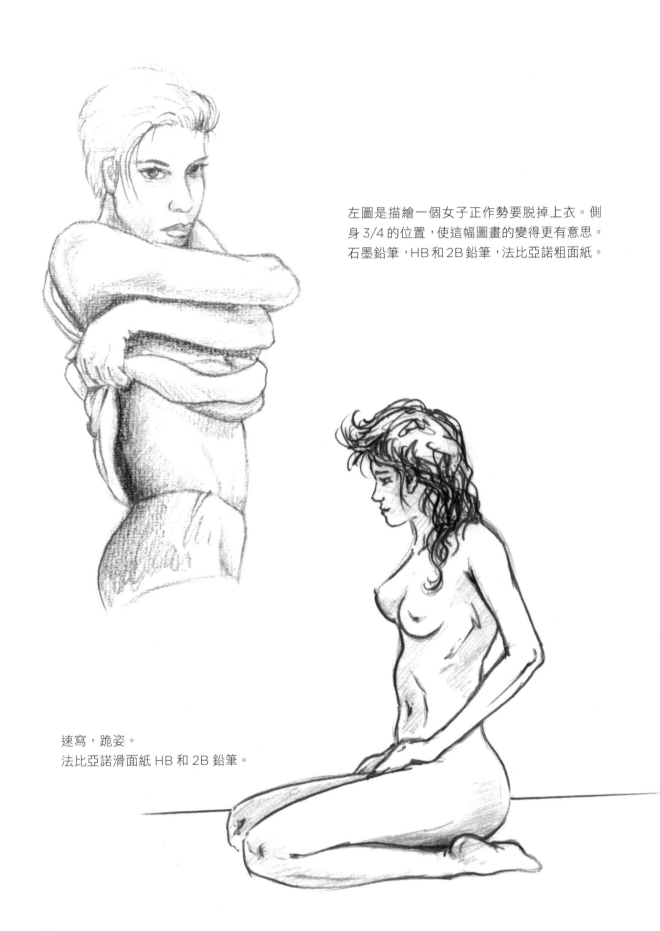

左圖是描繪一個女子正作勢要脫掉上衣。側身 3/4 的位置，使這幅圖畫的變得更有意思。石墨鉛筆，HB 和 2B 鉛筆，法比亞諾粗面紙。

速寫，跪姿。
法比亞諾滑面紙 HB 和 2B 鉛筆。

在畫裡加點創意無傷大雅。在右圖的例子，模特兒靜坐在一張凳子上，但我決定消除靜止狀態，加入風的效果，使畫面更動感。

頭髮代替眼睛變成焦點，這幅畫於是變成類似「哥本哈根美人魚」的樣子，顯然看起來也更「現代」了。

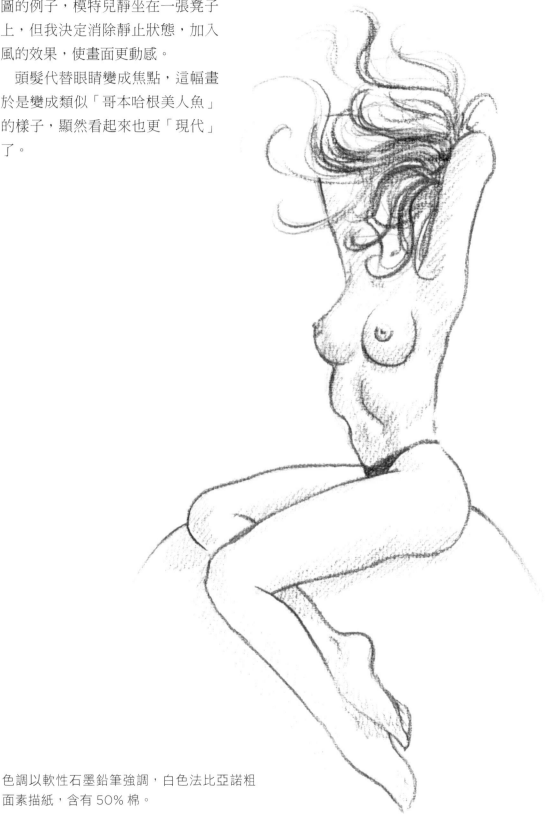

色調以軟性石墨鉛筆強調，白色法比亞諾粗面素描紙，含有 50% 棉。

有好的焦點是整體表現的基本。 我小
心翼翼地處理眼鼻區的所有尺寸、外型
和細節。

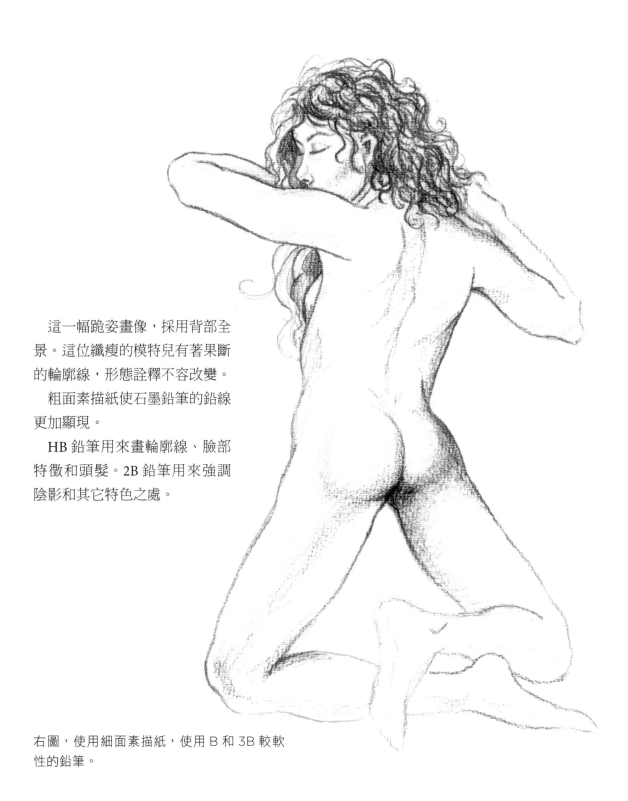

這一幅跪姿畫像，採用背部全
景。這位纖瘦的模特兒有著果斷
的輪廓線，形態詮釋不容改變。

粗面素描紙使石墨鉛筆的鉛線
更加顯現。

HB 鉛筆用來畫輪廓線、臉部
特徵和頭髮。2B 鉛筆用來強調
陰影和其它特色之處。

右圖，使用細面素描紙，使用 B 和 3B 較軟
性的鉛筆。

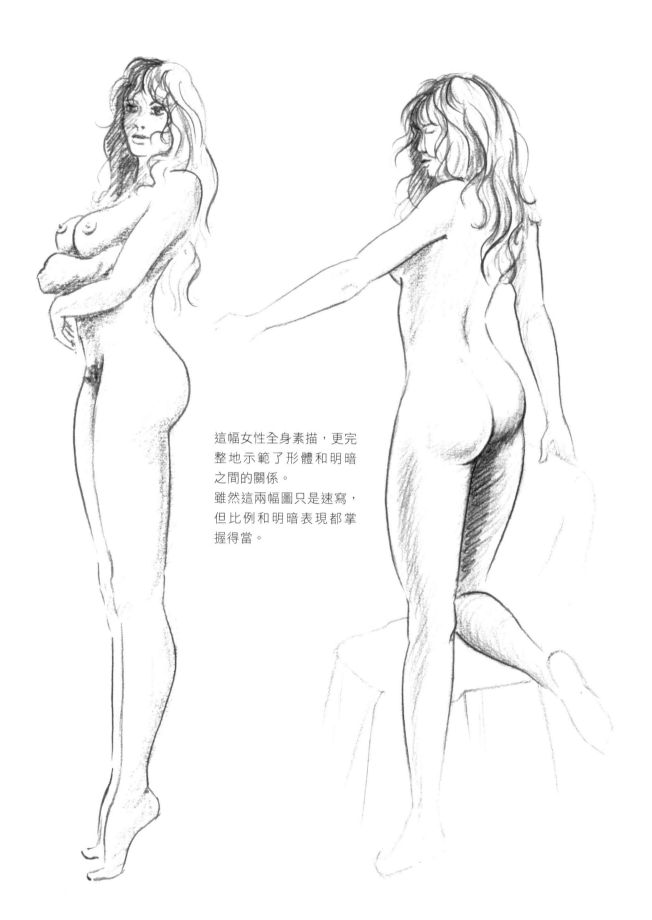

這幅女性全身素描，更完
整地示範了形體和明暗
之間的關係。
雖然這兩幅圖只是速寫，
但比例和明暗表現都掌
握得當。

胸部

　　雄壯的男性胸膛是研究明暗法一個很
好的題材。

　　以下的畫就是一個明暗法的例子，強
烈的光線反射在軀體的上半部，而下腹
部反而成為焦點。

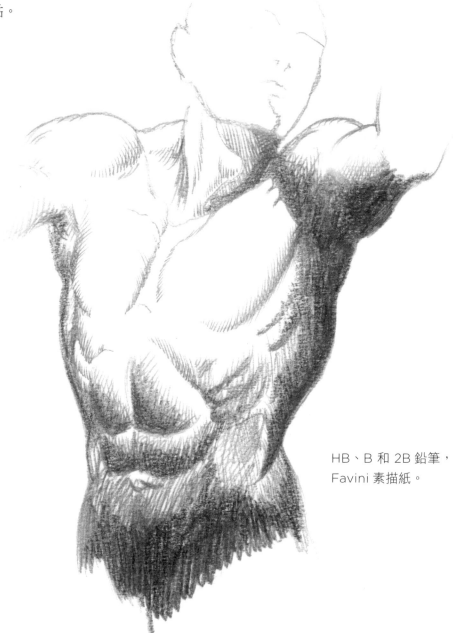

HB、B 和 2B 鉛筆，
Favini 素描紙。

精心佈局的濃厚調子，
更加凸顯出胸部的健壯。

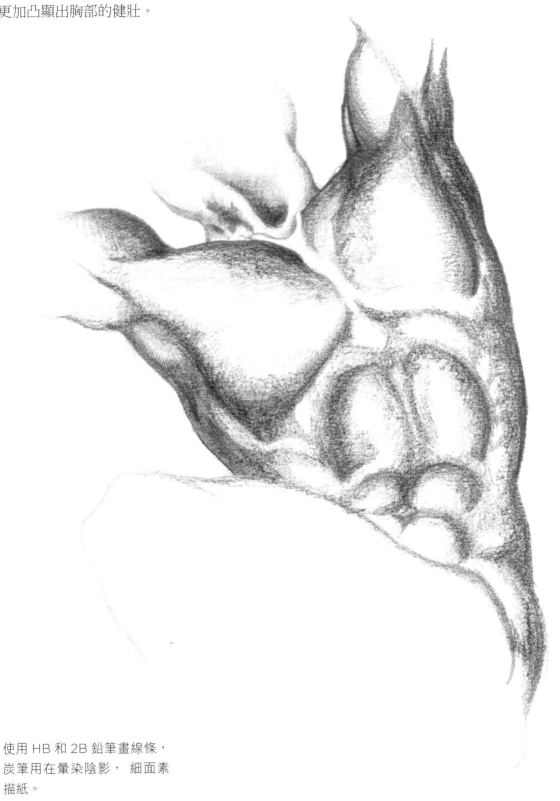

使用 HB 和 2B 鉛筆畫線條，
炭筆用在暈染陰影， 細面素
描紙。

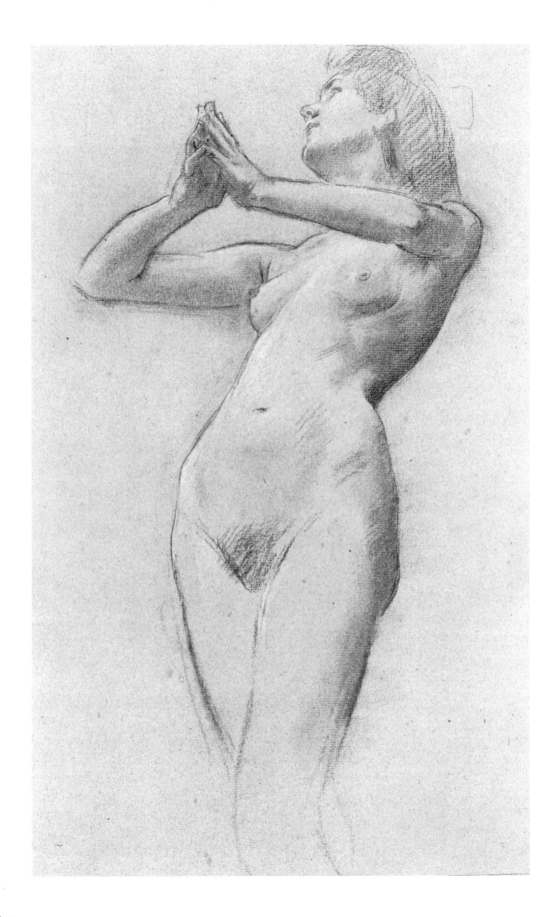

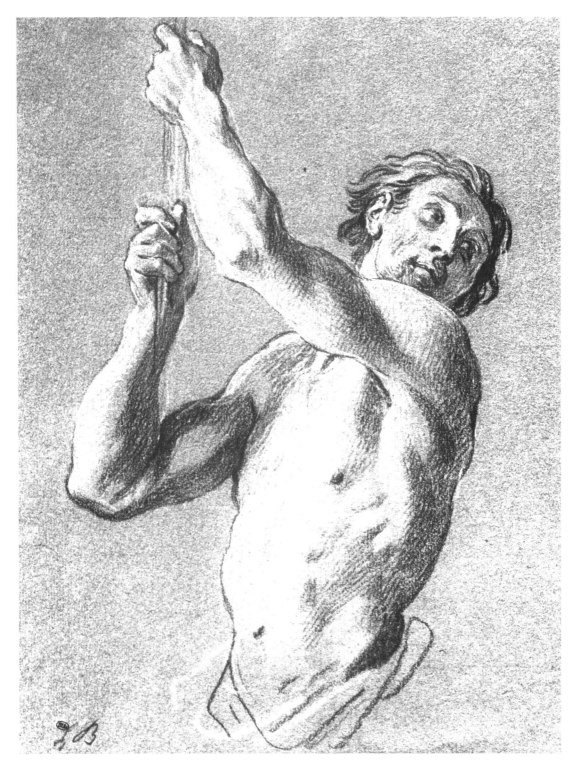

上圖：路易・德・布隆恩「男人的上身」，巴黎羅浮宮。
左圖：簡・普雷斯勒「裸體」，布拉格國家美術館。
（兩幅畫均使用炭筆和白粉筆技巧）

背部

　　背部視角，尤其是男性陽剛的背部，
往往給畫家們帶來難題，因為背部肌肉
是由無數明暗對比組成。

　　強烈明暗對比的效果成為一幅畫構成
的主要成分，一般定義為米開朗基羅的
風格，正是用來強調背部的肌肉結構。

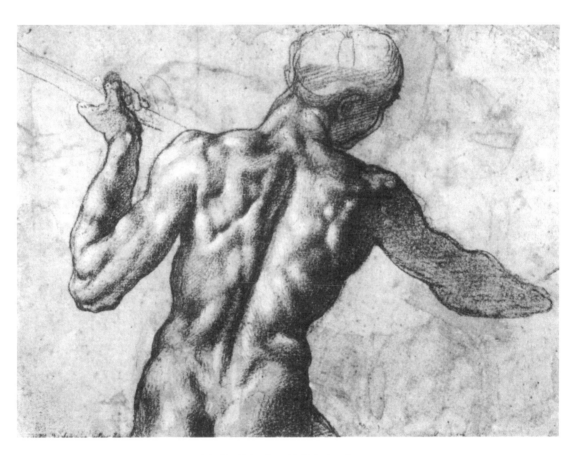

米開朗基羅「男性背部裸體」，
炭筆，赭色紙，維也納阿爾貝蒂娜博物館。

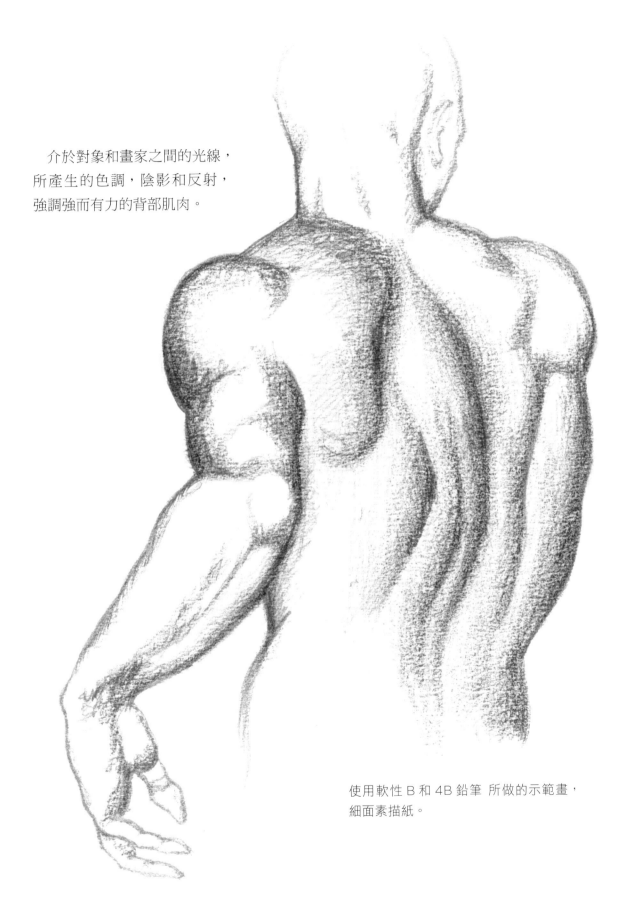

介於對象和畫家之間的光線，
所產生的色調，陰影和反射，
強調強而有力的背部肌肉。

使用軟性 B 和 4B 鉛筆 所做的示範畫，
細面素描紙。

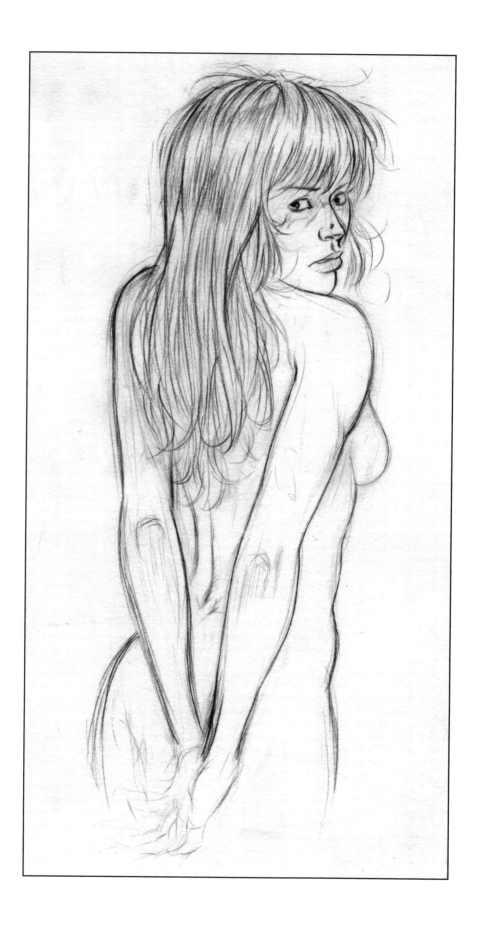

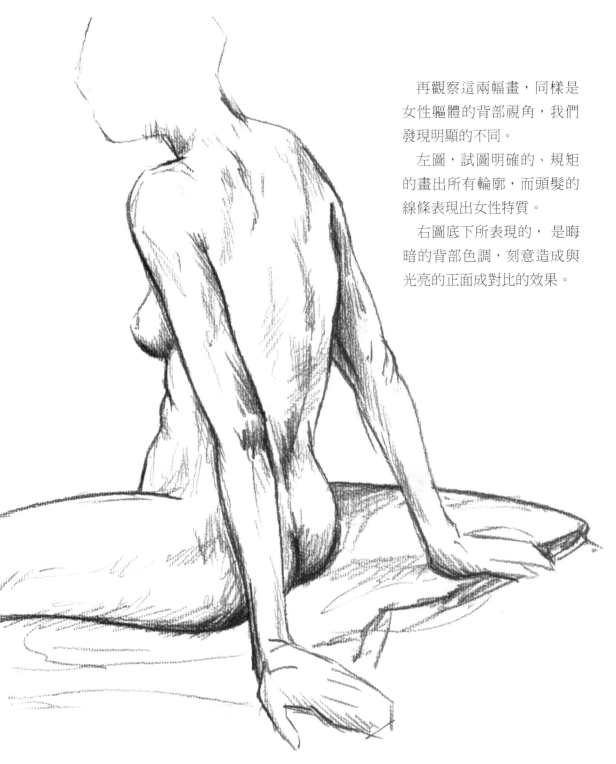

再觀察這兩幅畫，同樣是
女性軀體的背部視角，我們
發現明顯的不同。

左圖，試圖明確的、規矩
的畫出所有輪廓，而頭髮的
線條表現出女性特質。

右圖底下所表現的，是晦
暗的背部色調，刻意造成與
光亮的正面成對比的效果。

左圖，使用 HB 鉛筆，施以不同壓力，滑面
素描紙。
右圖，2B 炭筆，一樣施以不同壓力畫法，
Favini 220 素描紙。

布紋

「布紋」這個名詞，有些人也會講「衣紋」，是指研究和精心創作的表徵組織形式和相關色調。

至於這個「布」用法很廣泛（如羊毛衫、地毯、床罩、皮革、各種毛皮……等等），所以它的皺褶會很大，一般來說，反光較小。正好相反的是做工精細的布料（如真絲襯衫、棉襯衫、床單、被褥等。）面料皺褶小，更多線條，反光面大。以絲綢來說，我們發現它皺褶的頂端，反光面特別大，有時幾乎是光亮的。

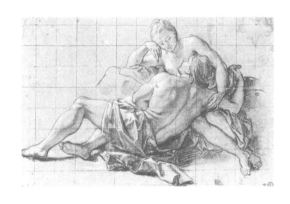

上圖：安東‧夸佩爾的「男人和女人」。壁畫草稿，紅色鉛筆，炭筆，白色粉筆，赭色紙。巴黎的羅浮宮。

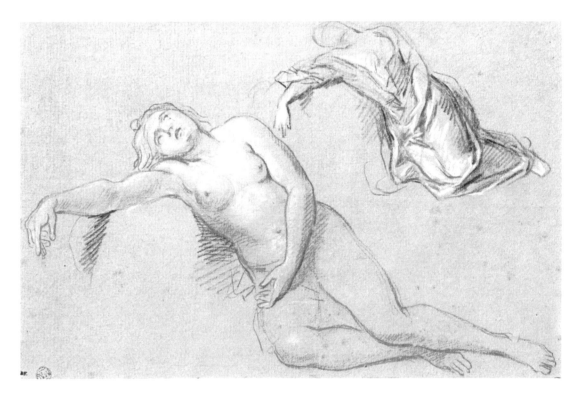

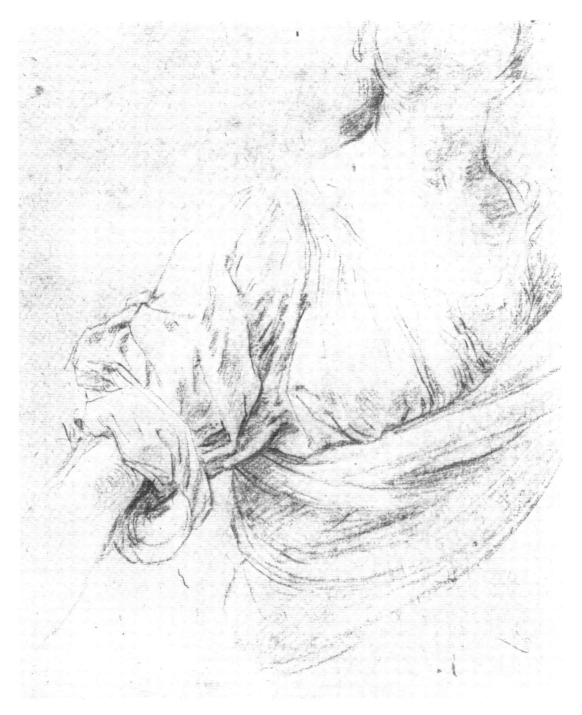

圭多·雷尼「女子胸像」。黑色筆和粉筆，灰色紙。馬德里，皇家藝術學院。

在這幅畫可以發現，這位來自波隆納的藝術家，處理起人物畫像是操弄「假人」般如此得心應手。

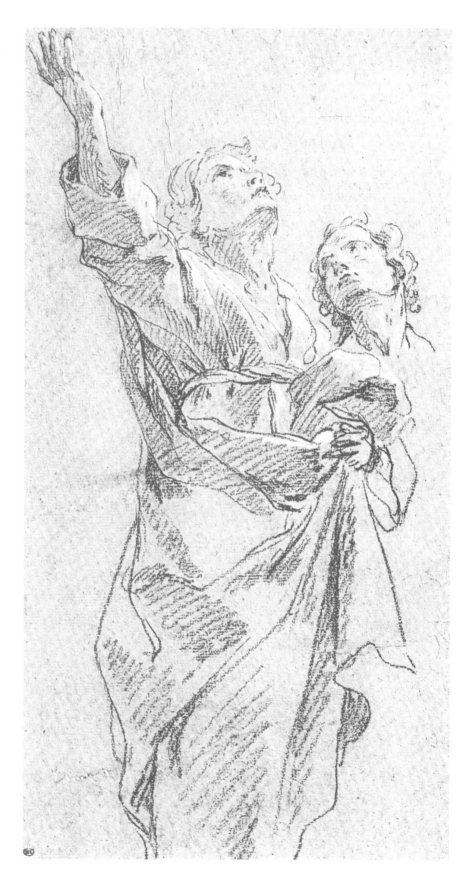

右圖：
弗朗索瓦·勒穆
瓦「兩個站立者，
面向左方」。
炭筆，手工紙。
巴黎羅浮宮。

下一頁：
馬克斯·什瓦賓
斯基「A.S 夫人
肖像」。
鉛筆，淺灰色紙。
布拉格國家美術
館。

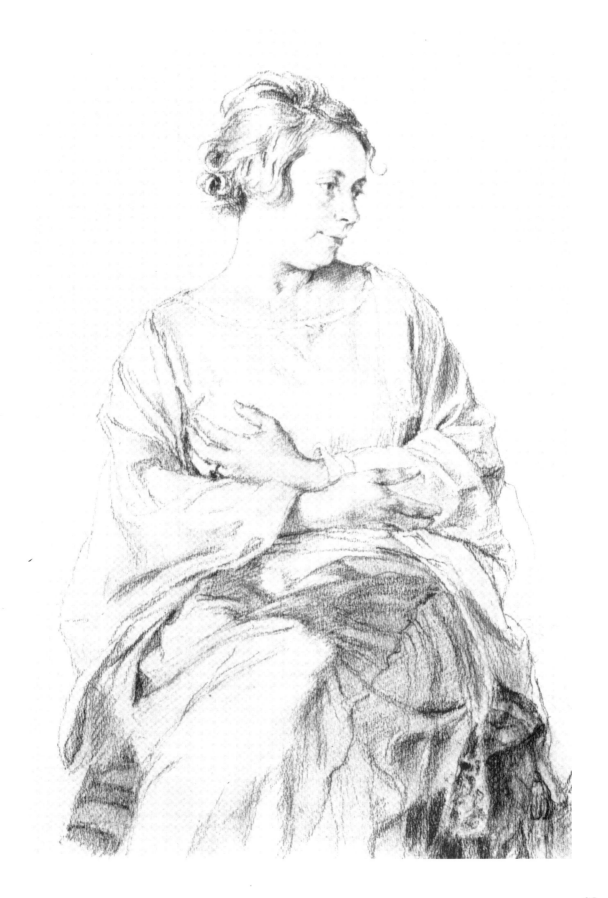

亞森特‧里戈「塞巴斯蒂安‧布爾東肖像」，法蘭克福施泰德藝術館。

阿戈斯蒂諾・卡拉齊「男性形體」，馬德里皇家藝術學院。

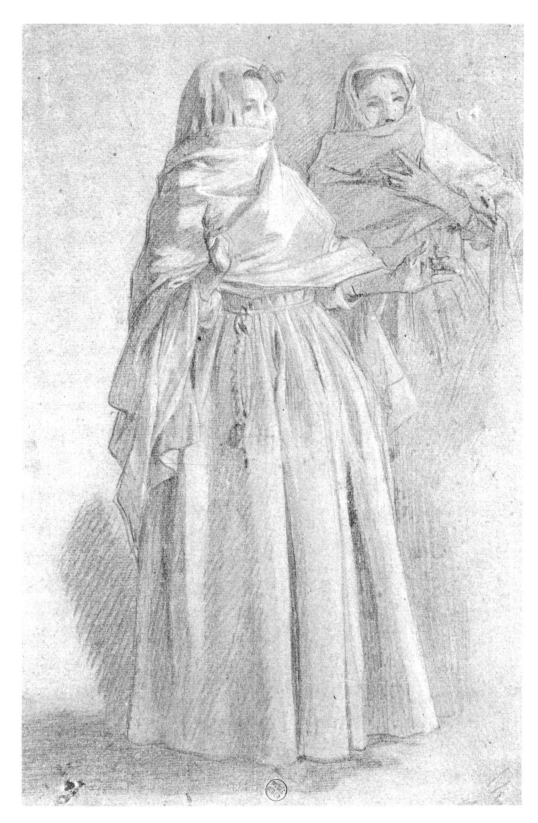

皮耶亨伯特・賽柏拉「兩位站著的信徒」，法國蒙彼利埃阿特熱博物館。

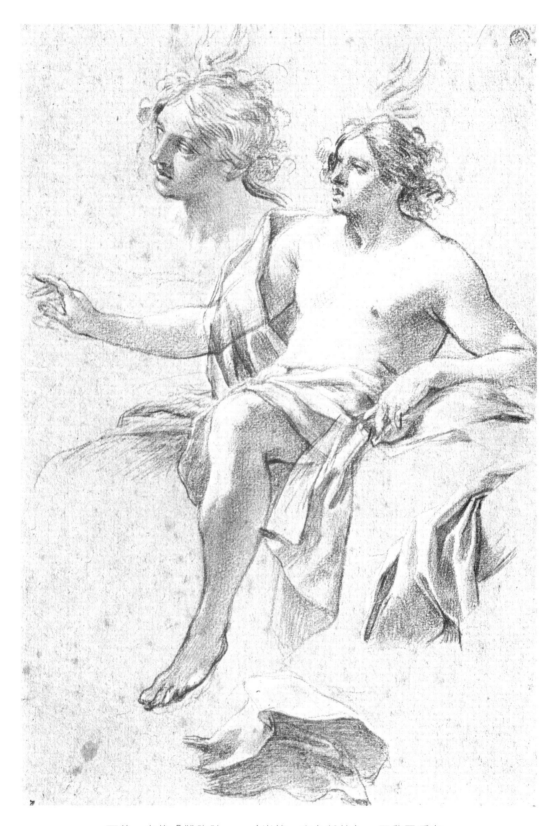

西蒙・烏偉「雙胞胎」。（炭筆，白色粉筆），巴黎羅浮宮。

坐姿

以這張特別的圖像，做為坐姿畫法這
個主題的開場白，是因為使我想起，當
我還是佛羅倫斯藝術學院時的學生時光。
隨著時間的推移，我依然覺得自己「年
輕」，即使事實上我也在藝術圈打滾了
二十多年了，頗有「時光如流水，一去
不復回」的感慨。

HB、B 和 2B 鉛筆，滑面法比亞諾 F4 素描紙。

這幅踡腿而坐的年輕女子，光線從正面照射，也就是色調和陰影都集中在背後。這類的畫並不適合使用滑面素描紙。這次是採用粉彩紙，可一直轉換筆側。

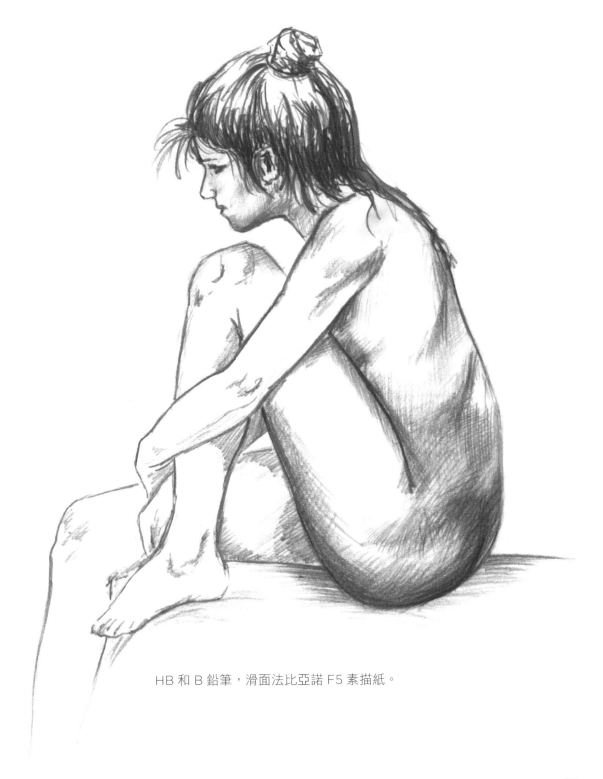

HB 和 B 鉛筆，滑面法比亞諾 F5 素描紙。

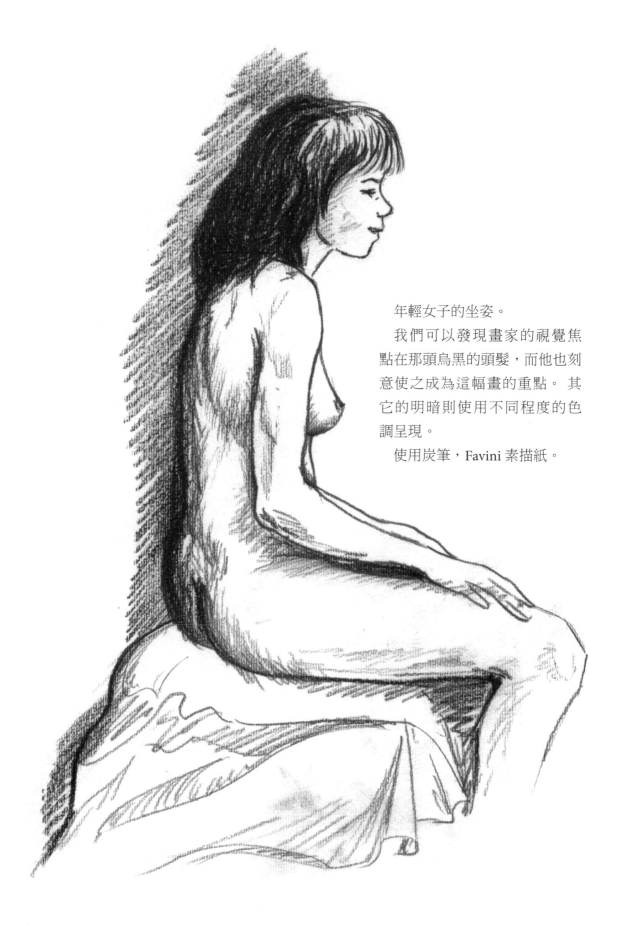

年輕女子的坐姿。

我們可以發現畫家的視覺焦點在那頭烏黑的頭髮，而他也刻意使之成為這幅畫的重點。 其它的明暗則使用不同程度的色調呈現。

使用炭筆，Favini 素描紙。

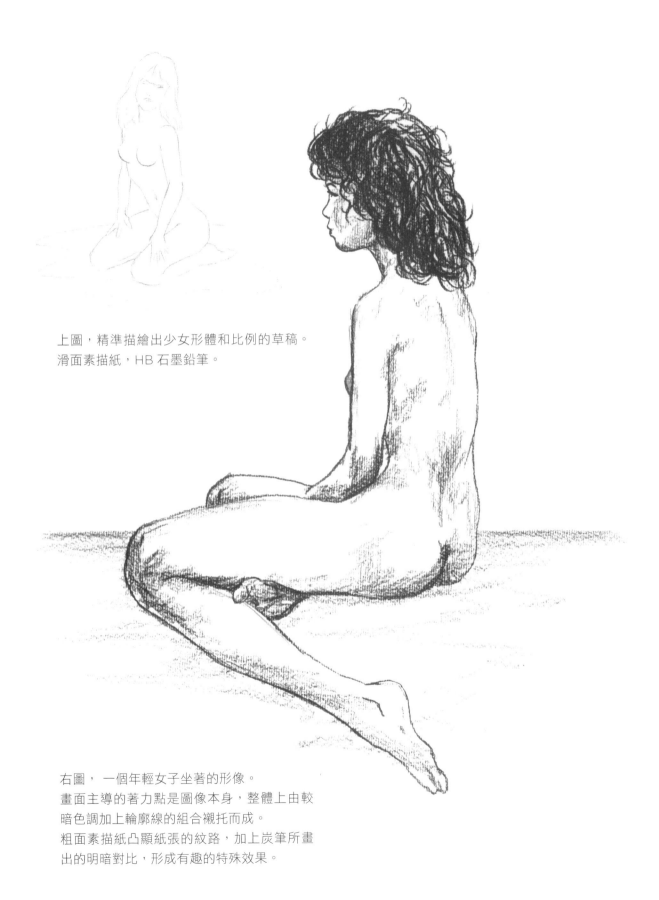

上圖，精準描繪出少女形體和比例的草稿。
滑面素描紙，HB 石墨鉛筆。

右圖， 一個年輕女子坐著的形像。
畫面主導的著力點是圖像本身，整體上由較
暗色調加上輪廓線的組合襯托而成。
粗面素描紙凸顯紙張的紋路，加上炭筆所畫
出的明暗對比，形成有趣的特殊效果。

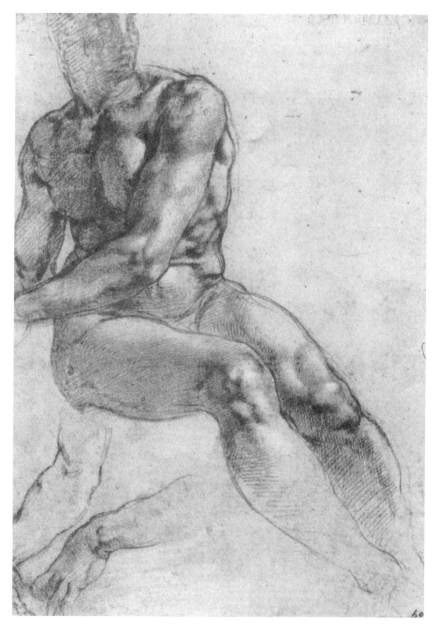

米開朗基羅「年輕人裸體畫像」
紅色鉛筆，赭色紙，維也納阿爾貝蒂娜博物館。

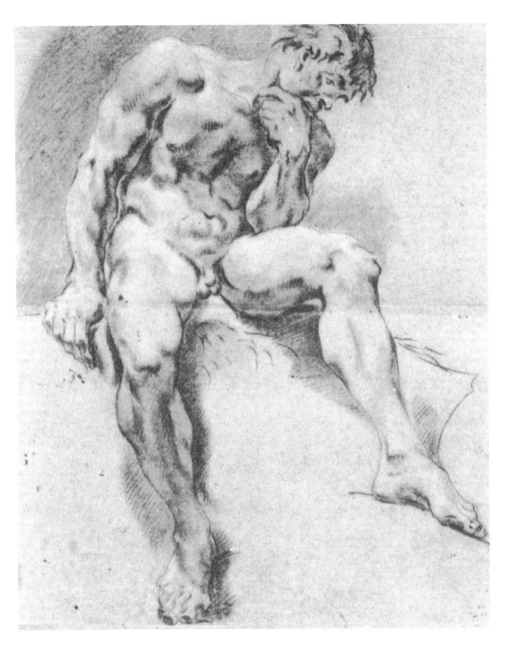

皮亞澤塔 「男性裸體像畫像」
炭筆，赭色紙，貝加摩卡拉拉學院。

仔細研究這幅畫的色調和輪廓，一個
女子不太尋常的坐姿，3/4 側身，特意
擺出具藝術性的姿勢，尤其一隻手放在
其中一隻腿上，而創造出的整體姿勢。

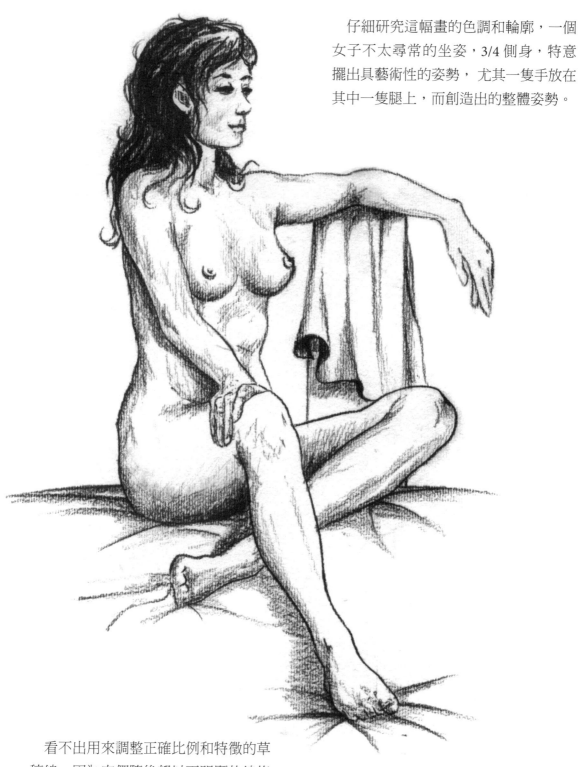

看不出用來調整正確比例和特徵的草
稿線，因為它們隨後都以更明顯的線條
重描過一次。

這幅畫得細緻而恰當的色調，可做為
女性人體素描一個最佳全面性的示範。

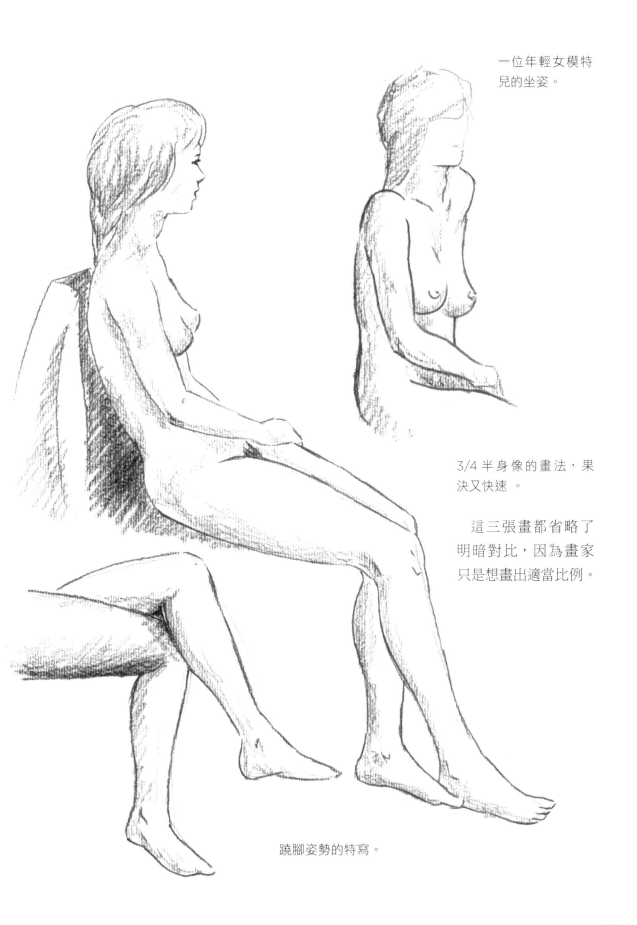

一位年輕女模特
兒的坐姿。

3/4 半身像的畫法，果
決又快速。

這三張畫都省略了
明暗對比，因為畫家
只是想畫出適當比例。

蹺腳姿勢的特寫。

曲身

　　要畫一個躺著或屈身的姿勢，最好從
一個簡單的場景著手，如圖所示。光線
從左側來，表示陰影會落在腿部和背部。
用炭筆暈塗出陰影的部分。

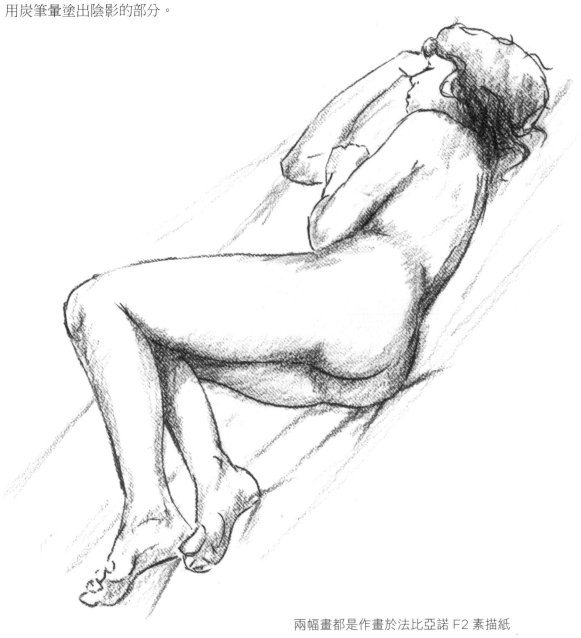

兩幅畫都是作畫於法比亞諾 F2 素描紙

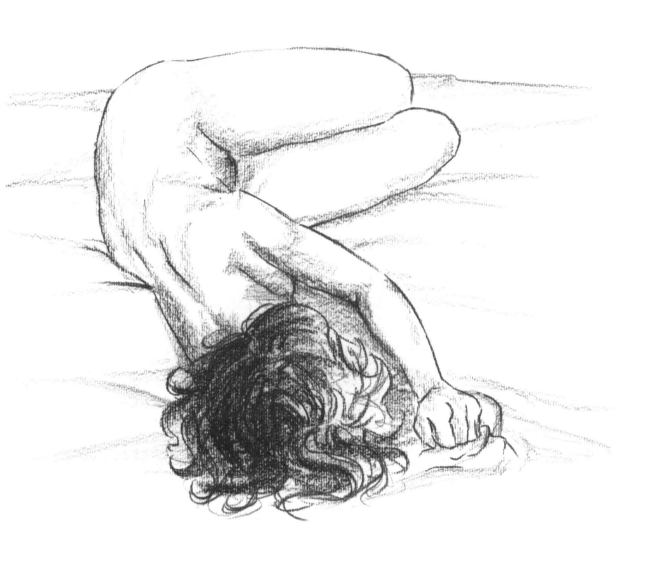

焦點在於強烈而烏黑的頭髮。
　　粗面素描紙，用炭筆強調輪廓，作為
大面積的舖陳。最後收尾，用 HB 炭精
筆來勾勒最細部和特徵。

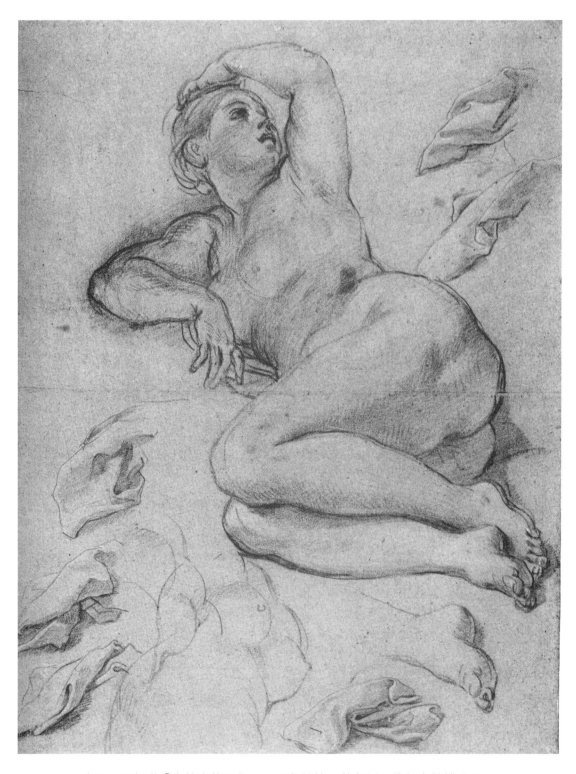

卡羅・馬拉塔「女性姿態習作」。紅色鉛筆，藍色紙，倫敦大英博物館。

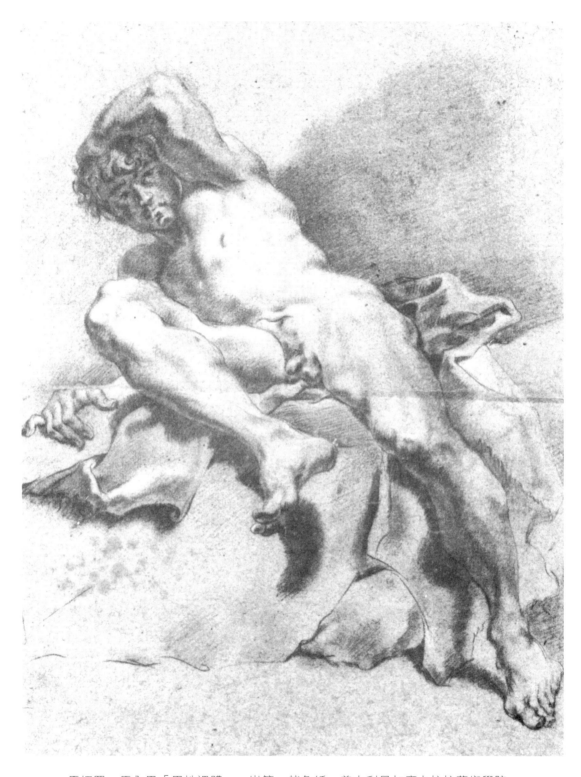

馬切羅・馬內里「男性裸體」，炭筆，赭色紙，義大利貝加摩卡拉拉藝術學院。

臥姿

躺臥的女人全身像。

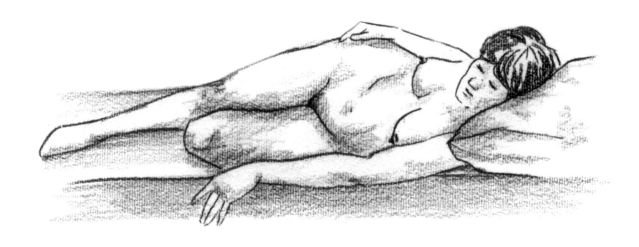

上圖的女性身體畫像，是使用 Favini 220
白色粗面素描紙，以 HB 鉛筆，重點式的繪
製出輪廓線和臉部細節。炭筆繪製陰影和色
調。畫面並無特別的焦點，而且右腳還是簡
單幾筆帶過。

躺臥的男人全身像。

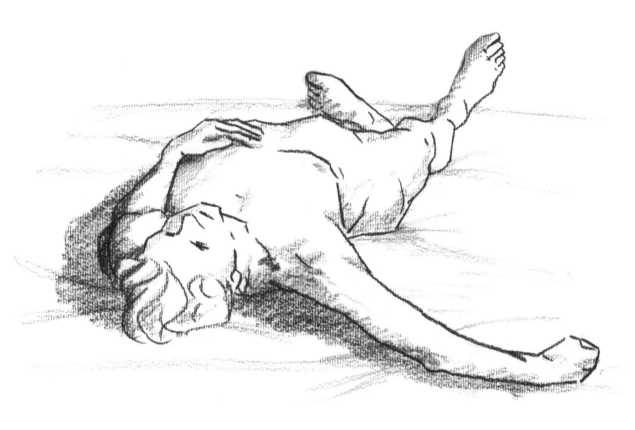

上圖的男性身體畫像，採用透視畫法，當然
是不太容易的。
事實上，為了如實呈現繪畫對象，你必須清
除傳送到大腦的所有立體影像和形體概念。
如果你可以從正規的條件中跳脫出來，而採
用更加線性及理性的畫法，再複雜的物體都
變得容易畫了。

· 家畜 ·
狗

　　由於貓和狗是最常見的寵物，我選擇不做太多著墨，而是花更多心思在其他比較不熟悉的動物身上。

下面這張特別精確的繪圖，已經可被定義為插畫了。使用 HB 鉛筆，畫出大麥町最顯著的特色，特別留心在牠的斑點。

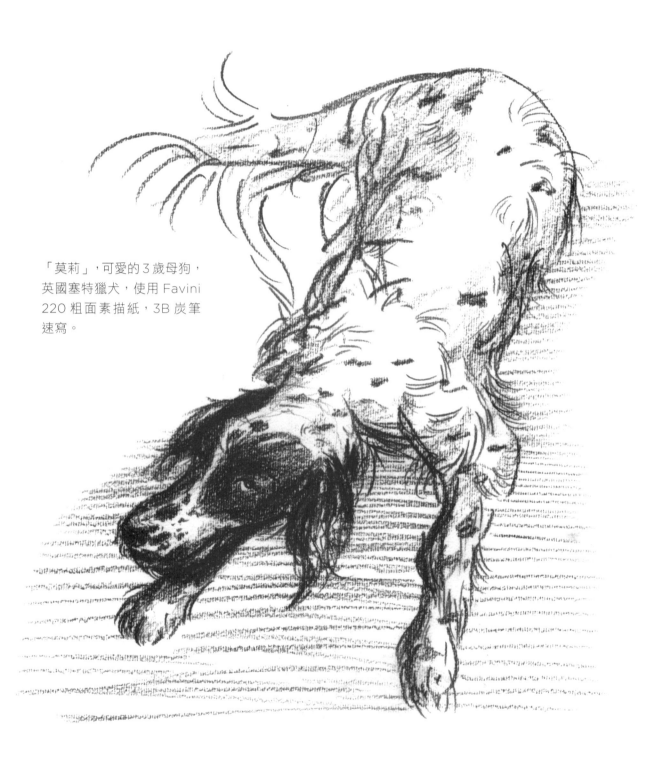

「莫莉」，可愛的3歲母狗，
英國塞特獵犬，使用 Favini
220 粗面素描紙，3B 炭筆
速寫。

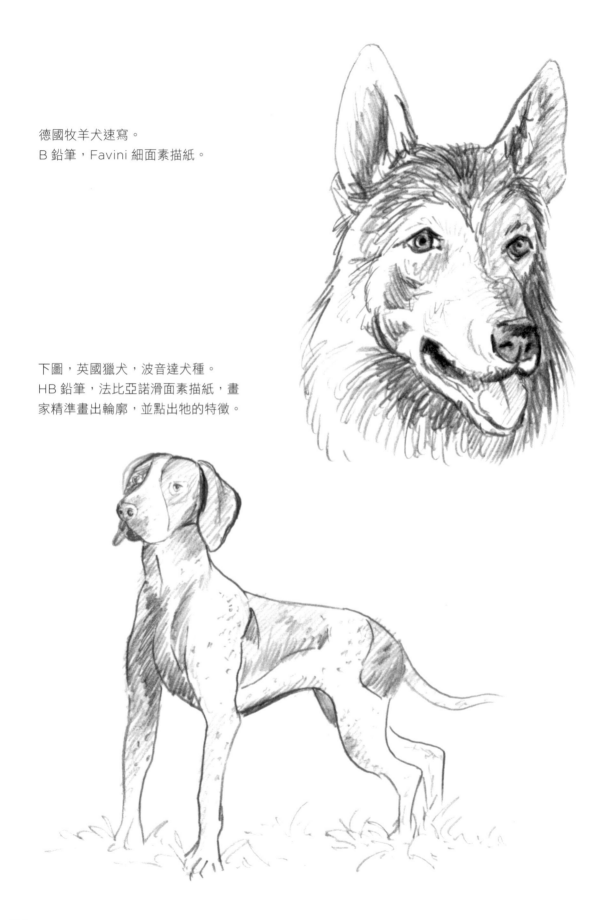

德國牧羊犬速寫。
B 鉛筆，Favini 細面素描紙。

下圖，英國獵犬，波音達犬種。
HB 鉛筆，法比亞諾滑面素描紙，畫
家精準畫出輪廓，並點出牠的特徵。

匈牙利獵犬速寫。
HB 鉛筆，滑面素描紙。
全白的長毛反射部分光線，
使得陰影不太明顯。

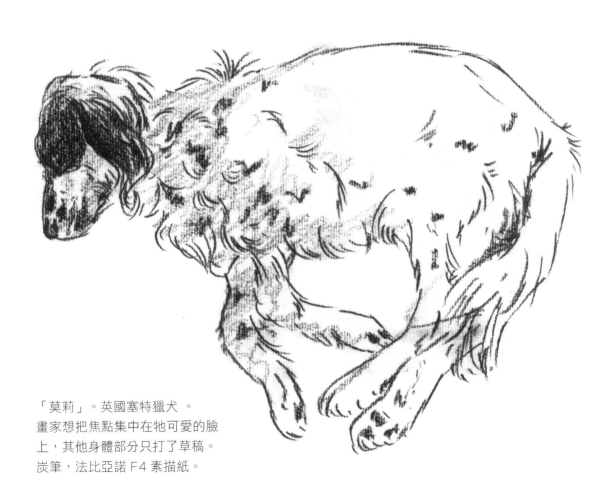

「莫莉」。英國塞特獵犬 。
畫家想把焦點集中在牠可愛的臉
上，其他身體部分只打了草稿。
炭筆，法比亞諾 F4 素描紙。

貓

這裡示範的是緬因貓，強調臉和口鼻的細節，
反觀身體等其他大部分只是寥寥幾筆帶過。
4B 炭筆， Favini 粗面素描紙。

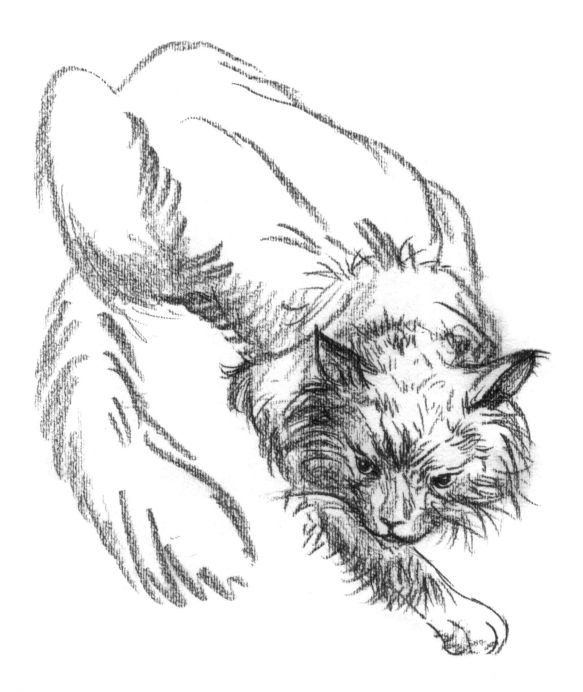

草稿試畫，英國貓。

下圖，英國虎紋貓。
貓的常見姿勢，正低頭找東西。

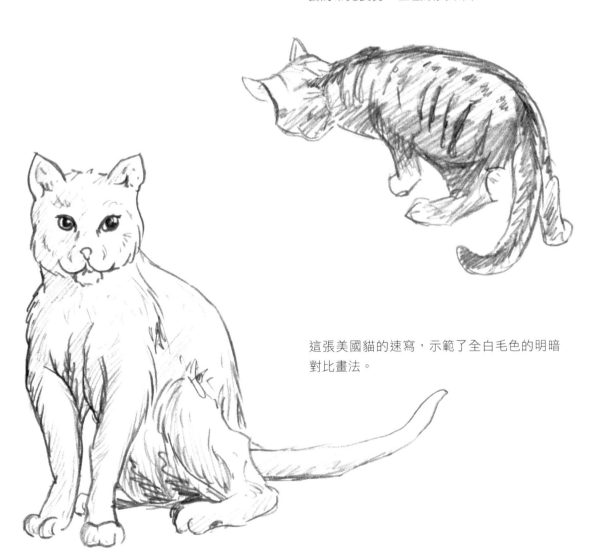

這張美國貓的速寫，示範了全白毛色的明暗
對比畫法。

馬

　從很久以前，馬在藝術家筆下一直是崇高的代表，不論是戰鬥的進行，或快速傳遞的重要性，甚至被視為一種美麗和優雅的存在。藝術家和雕刻家們創作出難以計數的，關於馬的藝術品，這些大部分都是從鉛筆和紙張的創作開始。

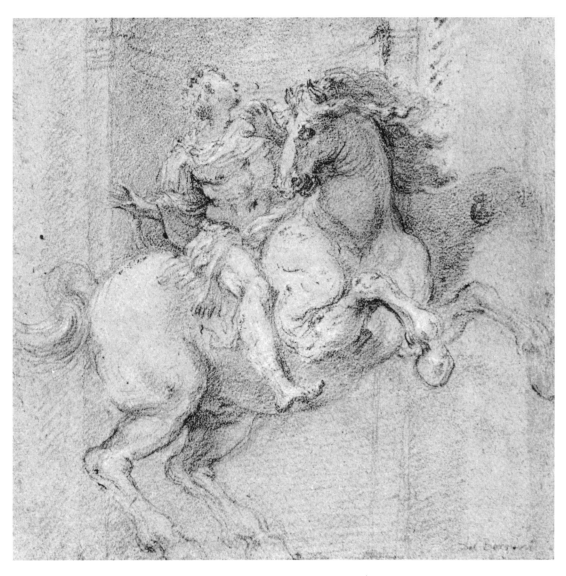

強・羅倫佐・貝尼尼「君士坦丁大帝」，
黑色鉛筆和粉筆，灰色紙，馬德里皇家藝術學院。

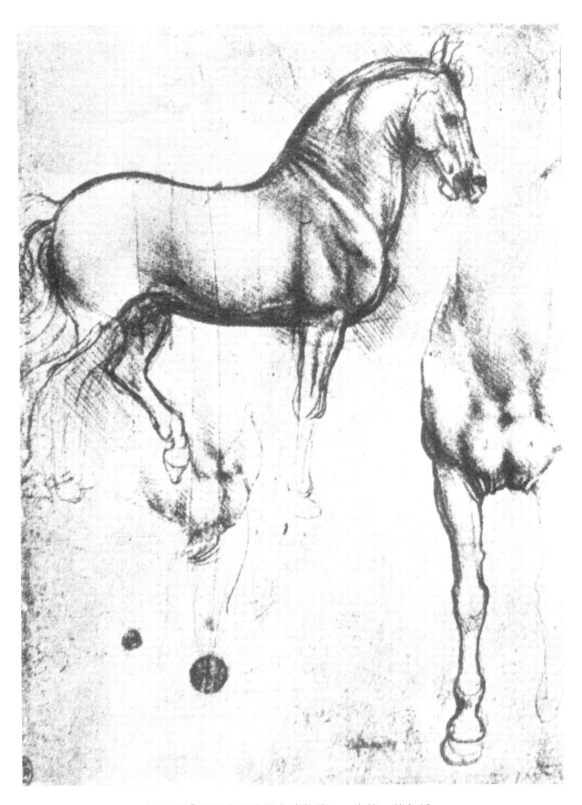

達文西「特里夫齊歐紀念碑草稿」，炭筆，赭色紙。

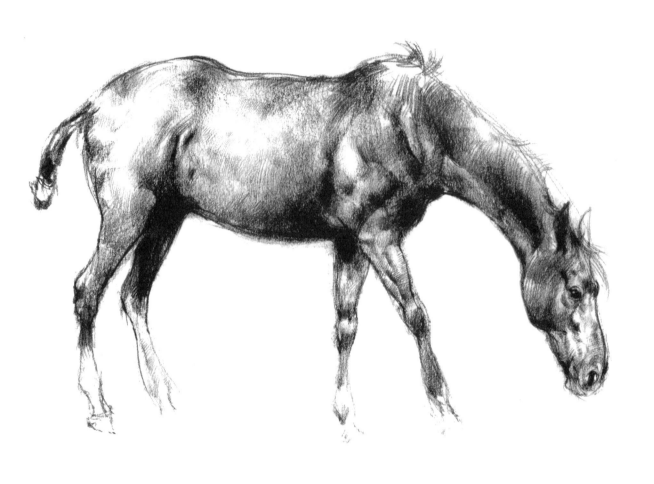

　　馬的優美體態，太過細瘦的小腿和身
體，會讓不明就裡的人以為，牠無法像
一般的賽馬這麼敏捷和快速，所以因此
有人特別專門飼養這個品種。

從上方照下的強烈光線，使畫家更容易觀察肌肉，進而決定明暗對比程度。即便是靜止不動的馬匹，仍是有趣的繪畫題材。

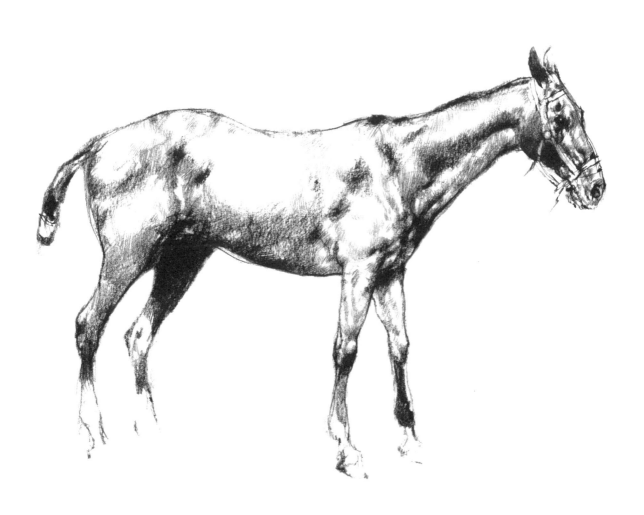

康緹牌黑色鉛筆，Favini
220 素描紙。

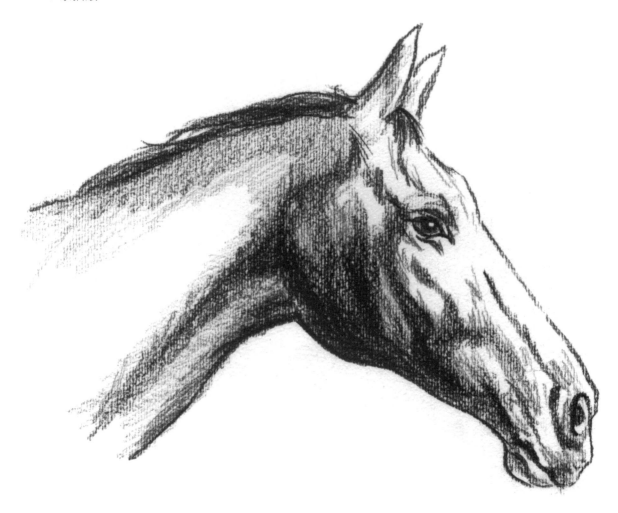

馬頭特寫，強烈的光線使陰影和明暗對比特
別明顯，雖然看起來有點嚴肅，但絕對是優
雅的動物。

這張也能清楚的觀察到肌肉的線條美。
為了能快速完成，掌握的重點在於形體的尺
寸而不是明暗對比。

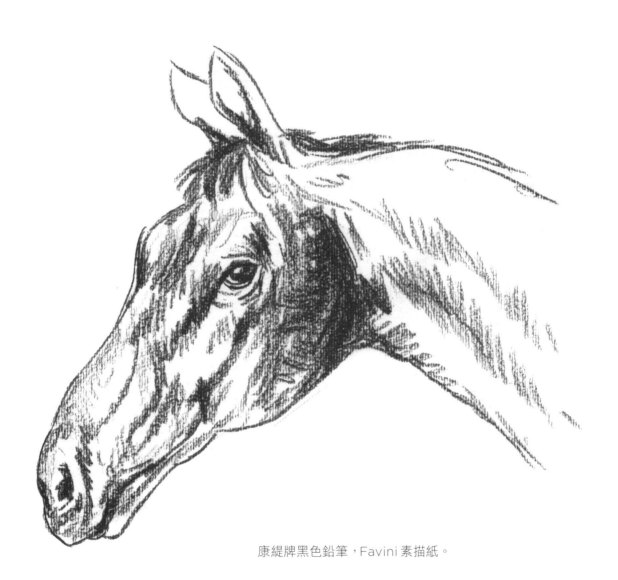

康緹牌黑色鉛筆，Favini 素描紙。

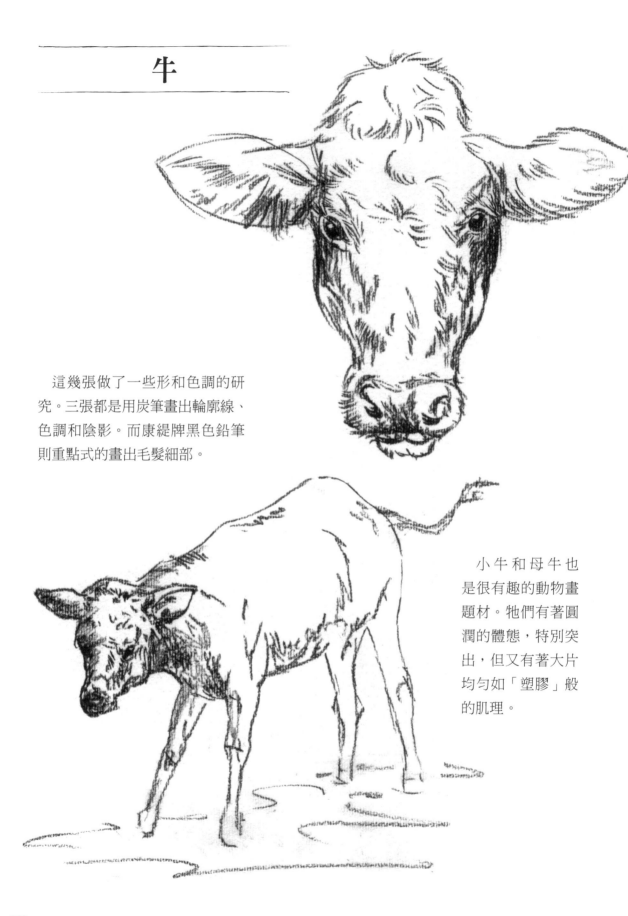

牛

這幾張做了一些形和色調的研究。三張都是用炭筆畫出輪廓線、色調和陰影。而康緹牌黑色鉛筆則重點式的畫出毛髮細部。

小牛和母牛也是很有趣的動物畫題材。牠們有著圓潤的體態，特別突出，但又有著大片均勻如「塑膠」般的肌理。

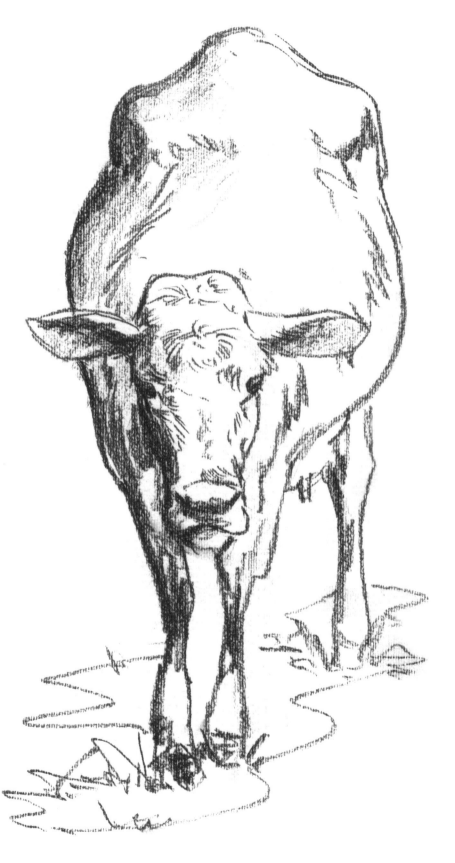

畫一個形體最快速的方法就是先勾勒出輪廓，再用較硬的鉛筆（如 HB）加入細節或動物的特徵。

接下來再用較軟的鉛筆或炭筆（如 3B）做出陰影和明暗。這裡的範例都是使用典型的 Favini 素描紙。

乳牛是害羞同時又好奇的動物。

如果你恰巧要在牧場作畫，建議你要找個安全的地點，在附近的樹下或柵欄外都可以。

如果附近還出現小牛的話，乳牛會感受到威脅和煩惱，認為你的出現是一種「攻擊」的警訊。

兔子－野兔

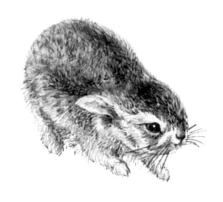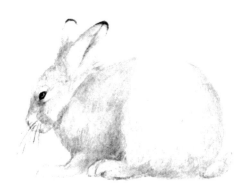

上圖繪製的是，有著如冬季大衣厚重皮毛的，
一隻剛出生和一隻成年的阿爾卑斯山野兔。

下圖：尚‧巴蒂斯特‧雨埃「兔子習作」，
黑色鉛筆，灰色紙，法國蒙彼利埃阿特熱博
物館。

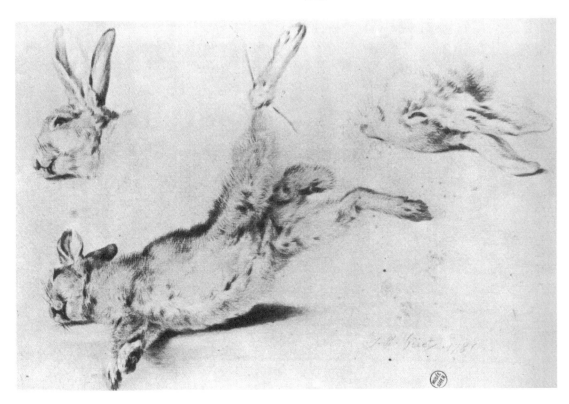

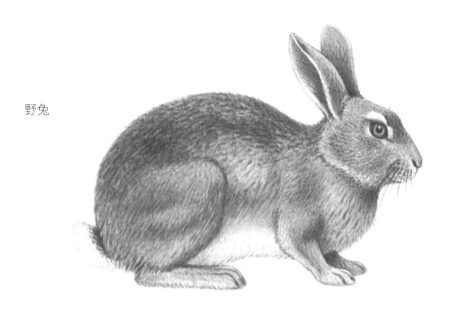

野兔

野兔源自地中海盆地西部，今天在歐
洲大陸、澳洲、紐西蘭和智利等地都能
看到牠的踪跡。

歐洲野兔的稱號是由於牠幾乎遍佈所
有國家，除了斯堪地那維亞北部、伊比
利半島和幾個地中海小島以外。

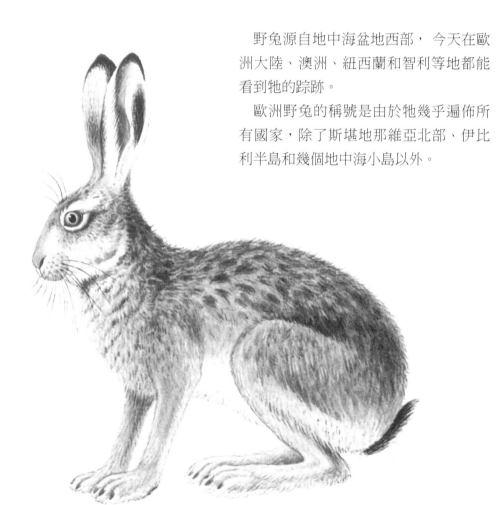

歐洲野兔

·野生動物·
貓科動物

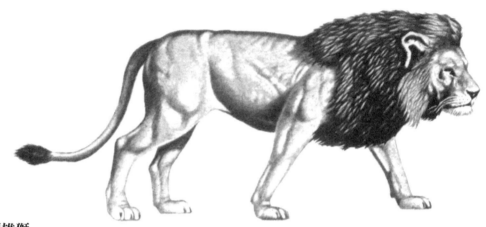

非洲雄獅

　　獅子的平均壽命是 15 到 20 年。牠的領土遼闊，糧食充足的話，可以達到 20 平方公里。在自己的領土上，牠每天需要進食 15 公斤的肉類以獲取營養。

非洲母獅

　　母獅的妊娠期約為 16 週，一次可生下 2 到 3 隻幼獅，胎兒體型大約 60 公分長（包括尾巴），體重 1 到 2 公斤。幼獅會喝奶到 3 個月，然後再開始吃肉。

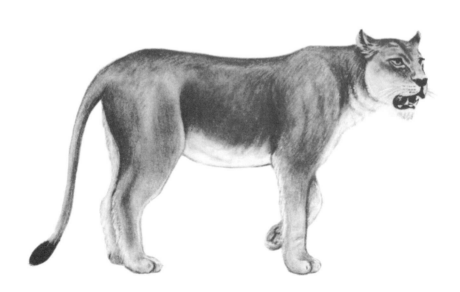

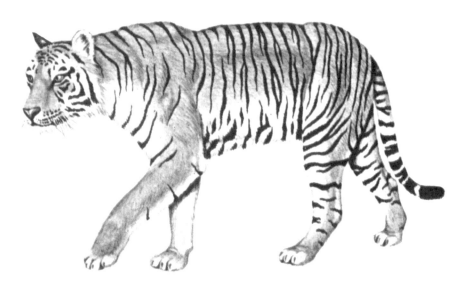

蘇門答臘雌虎

　老虎是一種非常貪婪的動物；一旦捕獲獵物，通常是大尺寸的，能吃多少就會吃多少，然後沉醉在深度的睡眠，或呈現半昏迷狀態，可以持續一整天。 老虎若被人類的氣味吸引，會發動一發不可收拾的攻勢，而且狼吞虎嚥，於是有了「人類吞噬者」的綽號。

非洲雄獵豹

　這種貓科動物的狩獵技巧，是往下風處慢慢接近獵物，然後奮力跳上，飛撲，先咬住前腿，然後是喉嚨。這種動物除了非洲也見於東南亞。

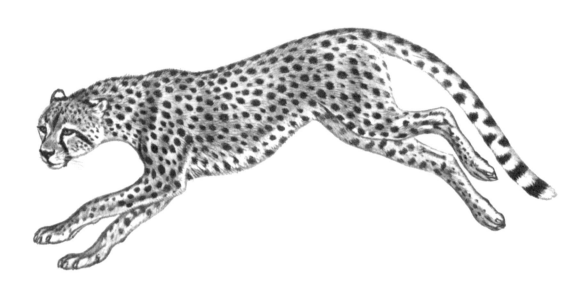

獅子

　　獅子名列所有貓科動物的第一位當之無愧，不僅是因為牠「萬獸之王」的稱號，還有牠如王冠般的鬃毛，以及牠用來恐嚇其他動物的咆哮聲，使牠擁有絕對的掌控優勢。

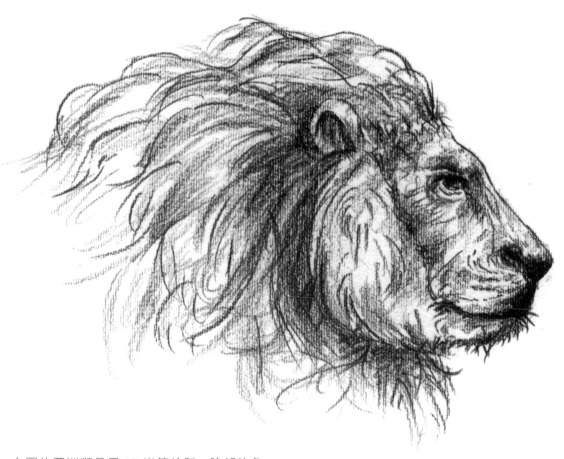

上圖的亞洲獅是用 2B 炭筆繪製，臉部的色調用尖銳的鉛筆加強， 康緹牌黑色鉛筆，Ingres 素描紙。

我們大家都看慣了許多在戲劇裡的獅子，特別是在頭飾部分，常用來彰顯地位，或會在某些國家的紋章上看到。但是，只有少數能夠看到這貓科動物的真面目。

若有機會看到牠，你會發現你喜歡上牠的冷靜和睿智，以及具有王者風範的尊嚴。

這裡的頭部示範畫，我想將重點放在臉部口鼻的陰影處，而鬃毛只是草稿的水準。

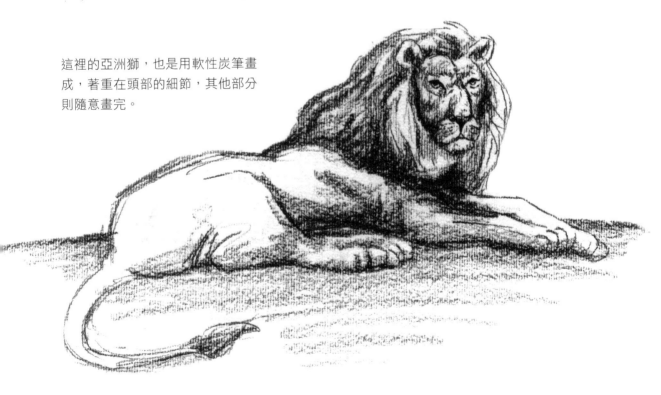

這裡的亞洲獅，也是用軟性炭筆畫成，著重在頭部的細節，其他部分則隨意畫完。

老虎

我個人認為，老虎是目前生活在這個星球上最美麗的動物。牠獨特的毛皮，有深淺不等，從白黃色到黃紅色漸層，閃耀著金光，然後逐漸變深，到了背部變成深褐色或黑色的橫向條紋，成為老虎的特徵。

美麗的琥珀色的眼睛，反映出時而慵懶深邃，時而對獵物發出駭人的目光。

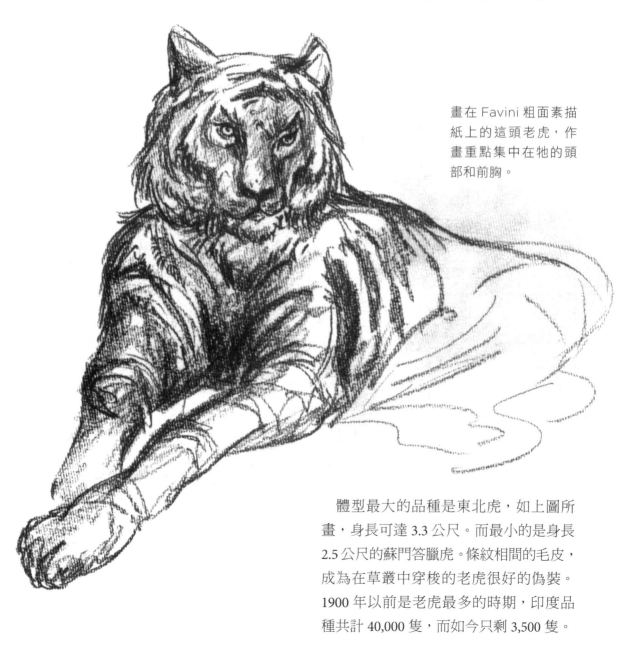

畫在 Favini 粗面素描紙上的這頭老虎，作畫重點集中在牠的頭部和前胸。

體型最大的品種是東北虎，如上圖所畫，身長可達 3.3 公尺。而最小的是身長 2.5 公尺的蘇門答臘虎。條紋相間的毛皮，成為在草叢中穿梭的老虎很好的偽裝。1900 年以前是老虎最多的時期，印度品種共計 40,000 隻，而如今只剩 3,500 隻。

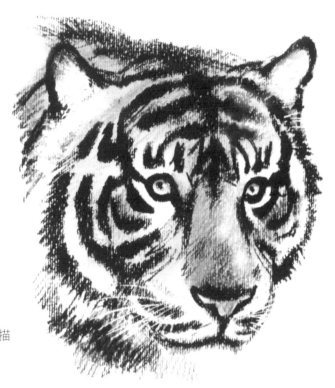

老虎頭部精繪。
4B 炭筆，粗面素描
紙，再以手指暈染。

老虎的視力和人類差不多，但在夜間
狩獵時，牠可以看到日間時的六倍遠。

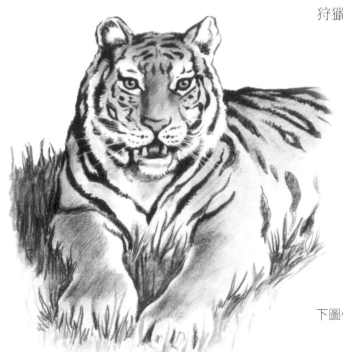

下圖使用康緹牌黑色粉彩筆，軟性鉛筆和水彩。

母獅

母獅有著敏捷的外表,比壯碩的雄獅嬌小許多。但母獅是領導者,尤其狩獵的時候扮演著發號施令的角色。

目光總是凝視著空氣中某一個焦點。以下示範是草稿,軟性 2B 鉛筆,細面素描紙。

以下是母獅比較精確的圖像,使用非常軟性的炭筆和法比亞諾素描紙,以強烈的色調和陰影來表現強而有力的肌肉,使得輪廓線看似幾乎是一氣呵成。

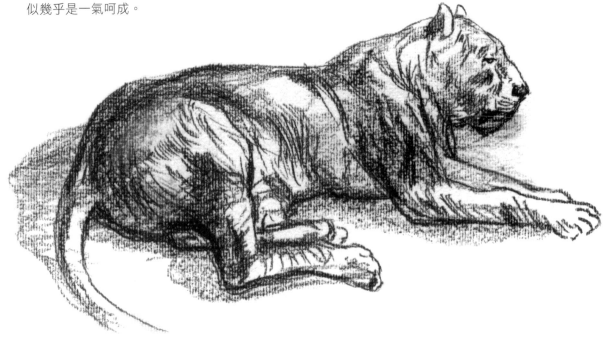

印度豹

印度豹的品種可以用兩個詞來定義：
貓的頭，斑點狗的身體。圓形的頭部的
確很像貓，只是口鼻的部位更加突出。
而細長的腿部卻是像狗。

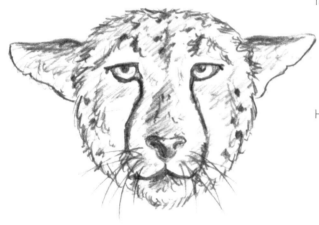

HB 和 2B 鉛筆，Favini 滑面素描紙。

使用 3B 炭筆忠實地描繪這個貓科動物的外
觀，HB 炭筆使口鼻和眼睛更加生動。
白色粗面素描紙。

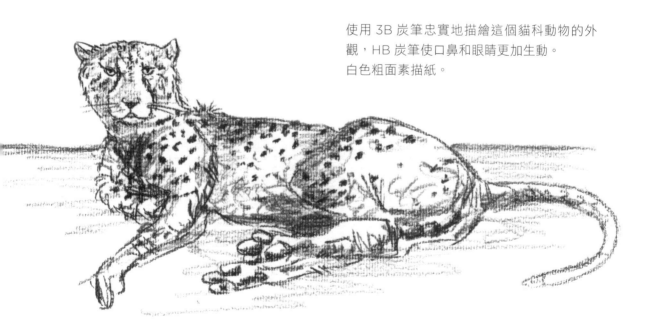

大象

雖然印度象比非洲象體積較小，但牠動作卻更緩慢。

印度象的耳朵較小，象牙較細但較直。下圖是非洲象的示範。作畫的時間非常短暫，缺乏足夠時間觀察和打草稿，使得過程異常困難。

我試著畫出結構的透視視角，但結果令人不太滿意，我不得不加上一些明暗，以加強厚皮類動物的特徵。

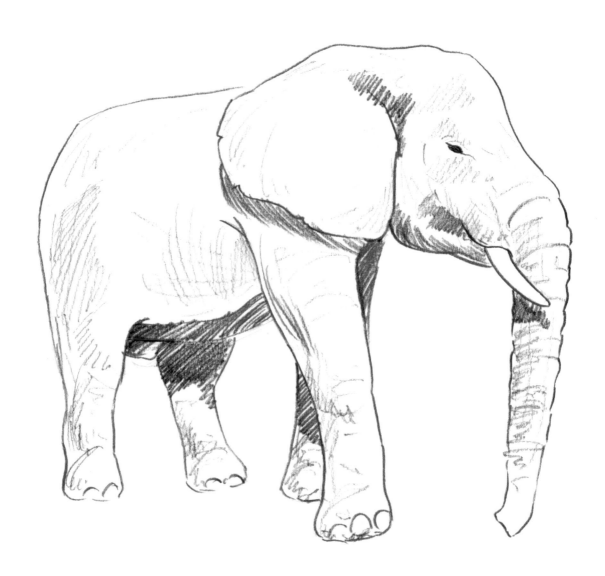

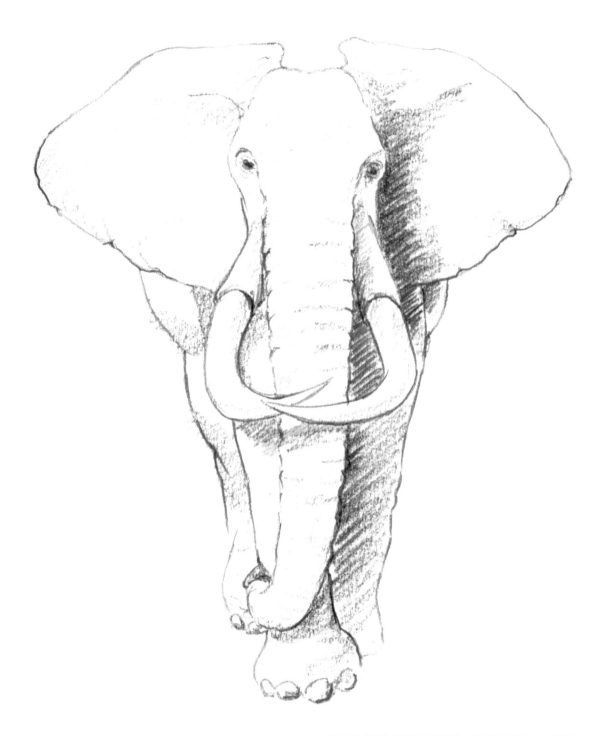

成年非洲象很好的範例，法比亞諾 F4 粗面
素描紙，HB 和 2B 鉛筆。
這尖銳的象牙是我自作主張加上的，通常這
珍貴的特徵會因為使用磨損而變得較圓。

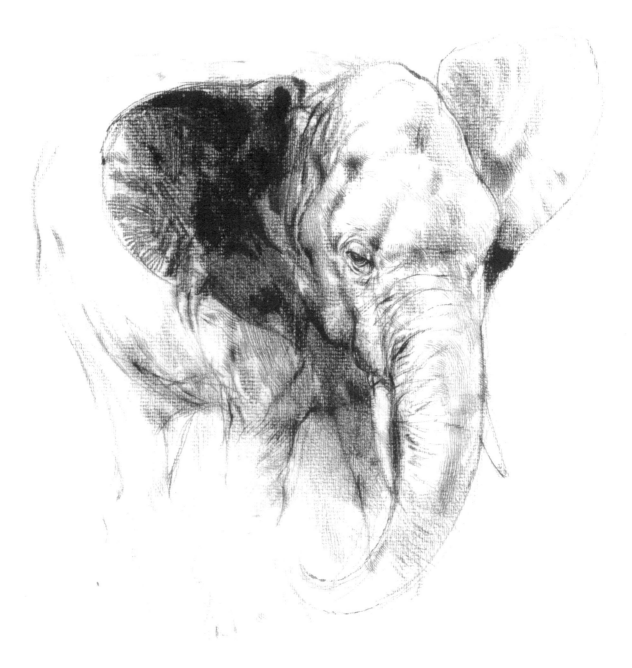

上圖：年輕的非洲象。
用軟性炭筆打草稿，再用黑色鉛筆強調表面
特徵如皺紋，最後再用回炭筆來加強色調和
耳朵下的陰影。使用 Ingres 素描紙。

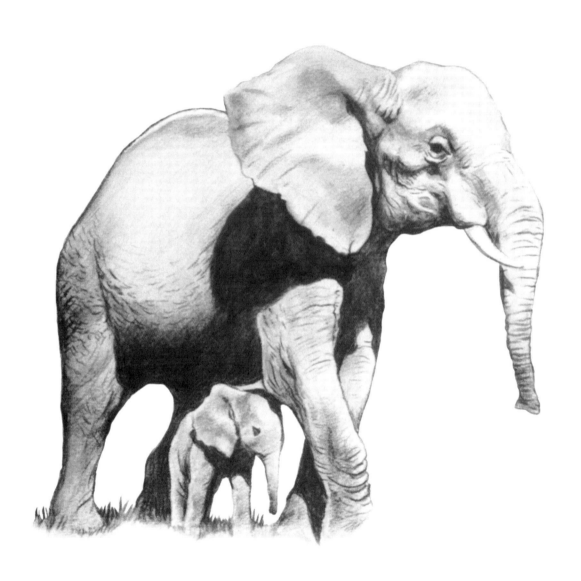

插圖：象媽媽和小孩。
大象對於牠們的小孩有著滿滿的愛和照顧。
母象懷胎 20 或 21 個月，之後目光就再也離
不開小象了，用滿心的關愛教導牠們蹣跚學
步。大象在 25 年間不斷地成長，有些數據
顯示，牠們的壽命可達 100 歲。

長頸鹿

長脖子使得長頸鹿成為地球上最有趣
的動物之一，當然也是畫家最感興趣的
題材。

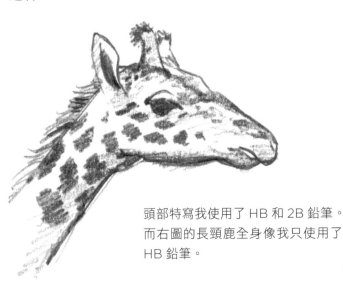

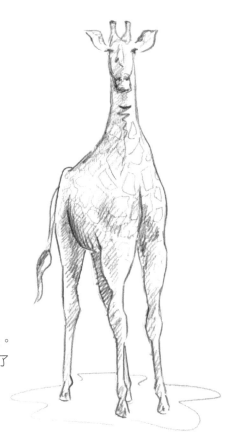

頭部特寫我使用了 HB 和 2B 鉛筆。
而右圖的長頸鹿全身像我只使用了
HB 鉛筆。

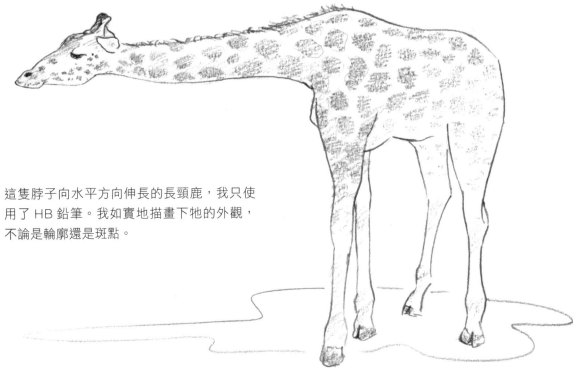

這隻脖子向水平方向伸長的長頸鹿，我只使
用了 HB 鉛筆。我如實地描畫下牠的外觀，
不論是輪廓還是斑點。

目前野生的長頸鹿只有在非洲某些地
區才看得到了。

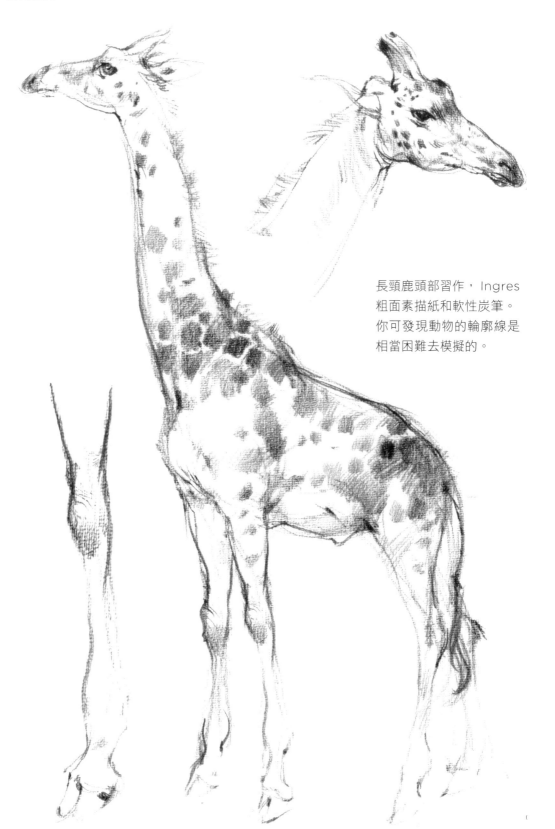

長頸鹿頭部習作，Ingres
粗面素描紙和軟性炭筆。
你可發現動物的輪廓線是
相當困難去模擬的。

犀牛

　　正如圖中所看到的，黑犀牛的上唇特
別突出且往下傾，使牠容易吃到葉子和
嫩枝。

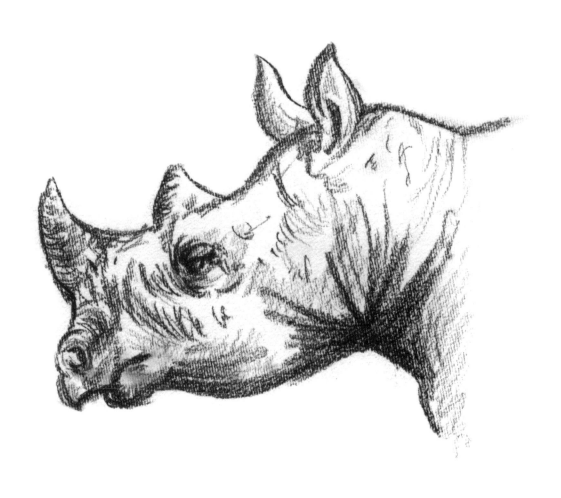

Favini 220 素描紙，3B 炭筆用來表示所有
細微的特徵，而 HB 炭筆用來加強細節以及
使眼睛栩栩如生。

下圖是黑犀牛的頭部特寫，這個寫實的部位負起連結後頭龐大緩慢身軀的重責大任。

　　而這身軀令人無法不聯想到古代的「盔甲」，厚重結實的外殼組成 了肩、背和大腿，除了那活動自如的脖子。

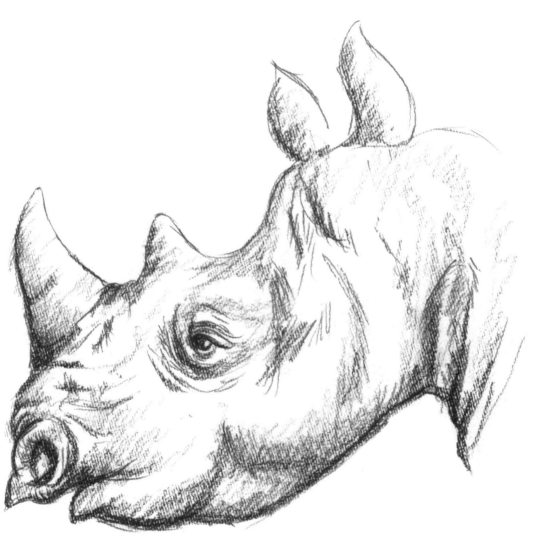

粗面 Favini 素描紙，利用炭筆打草稿，色調較深的鉛筆描繪出這頭成年犀牛佈滿皺紋的皮膚，最後，再拿回炭筆強調陰影和相對應的色調。

幼年黑犀牛的習作，可以發現有很多雜亂的草稿線。

軟性炭精筆，細面素描紙，賦予這隻小犀牛「沉重」的特質。用 2B 完成眼睛和身體其它部位。使用白色 Ingres 素描紙。

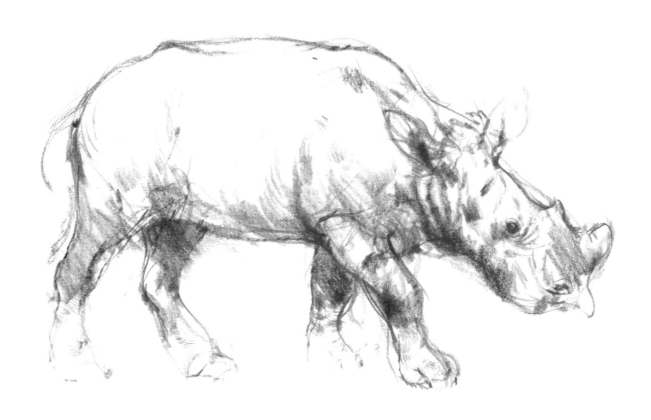

有時候看到這些被關在柵欄裡圈養長大的動物時，感到有點難過，但再想到非洲黑犀牛因為被濫殺，而銳減到只剩 38,000 隻時，又帶來一些安慰：至少待在動物園裡是安全的。

如圖：雙角犀牛。
這張圖是如實呈現動物的實際形體，我先用
HB 鉛筆輕輕的畫出輪廓，其他部位以及明
暗陰影等均使用 2B 鉛筆完成。

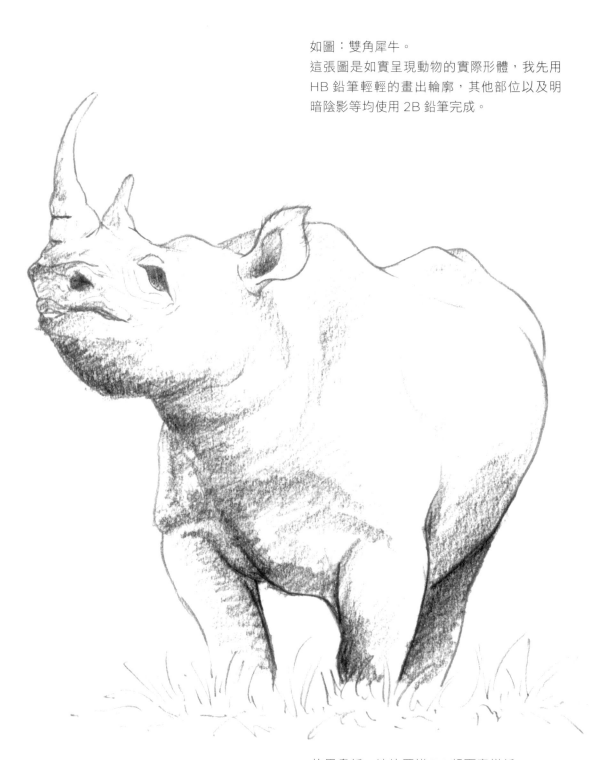

使用畫紙：法比亞諾 F4 粗面素描紙。

斑馬

用炭筆以粗略的方式打草稿，刻意保
留草稿線，使畫者更容易掌握實際輪廓。

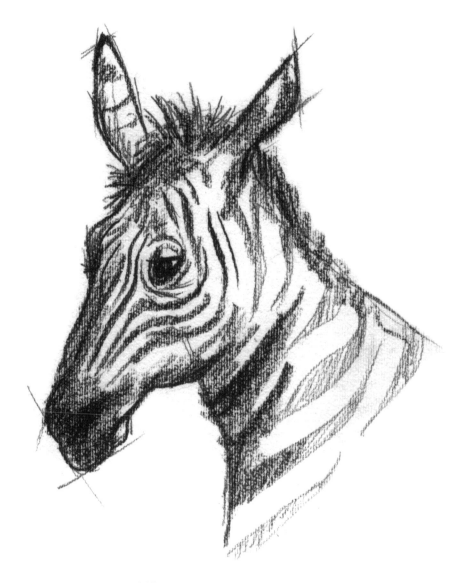

斑馬頭部特寫，炭筆，Favini 220 素描紙。

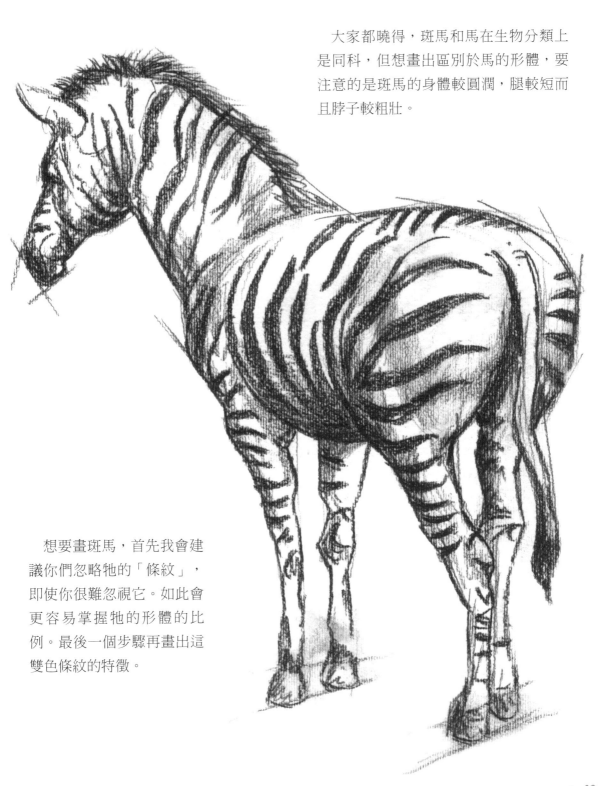

大家都曉得，斑馬和馬在生物分類上是同科，但想畫出區別於馬的形體，要注意的是斑馬的身體較圓潤，腿較短而且脖子較粗壯。

想要畫斑馬，首先我會建議你們忽略牠的「條紋」，即使你很難忽視它。如此會更容易掌握牠的形體的比例。最後一個步驟再畫出這雙色條紋的特徵。

鱷魚

美洲鱷魚

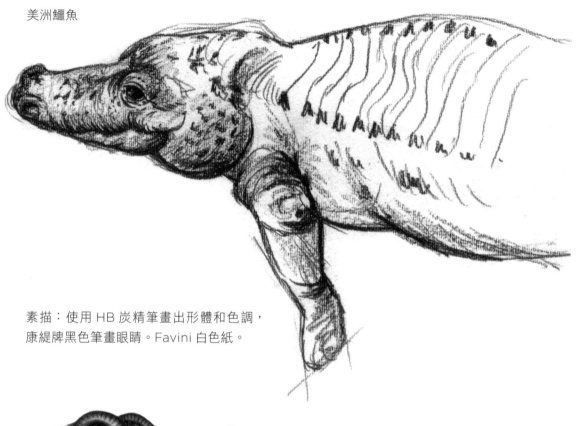

素描：使用 HB 炭精筆畫出形體和色調，
康緹牌黑色筆畫眼睛。Favini 白色紙。

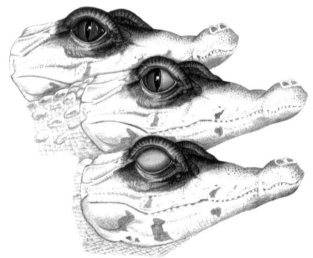

插畫：這裡的習作是要練習表現
鱷魚的第三層眼瞼，我們稱之為瞬
膜，它可以水平開合。視覺可以隨
著聽覺感應，以爬行類動物來說是
很進化的器官，但鱷魚只能識別黑
和白色。

以下插圖詳實示範了不同種類鱷魚的特徵。

鱷魚和凱門鱷有著較狹長而尖的口鼻，而鱷魚的下排牙齒即使在嘴巴緊閉時仍然特別顯眼。

顎短，寬而結實，可用來緊咬大型動物，則是短吻鱷的特徵。

每隻短吻鱷和鱷魚都有上百顆牙齒，雖然常在和大型動物搏鬥時掉落，但可以快速的長回來。

每顆牙的內部都含有一顆小牙，以方便快速取代。 一隻鱷魚在有生之年有更換 50 次整口牙的機會。

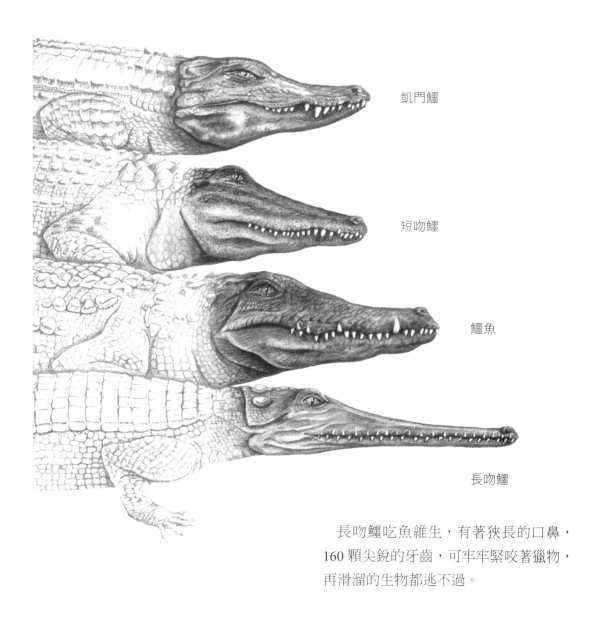

凱門鱷

短吻鱷

鱷魚

長吻鱷

長吻鱷吃魚維生，有著狹長的口鼻，160 顆尖銳的牙齒，可牢牢緊咬著獵物，再滑溜的生物都逃不過。

袋鼠

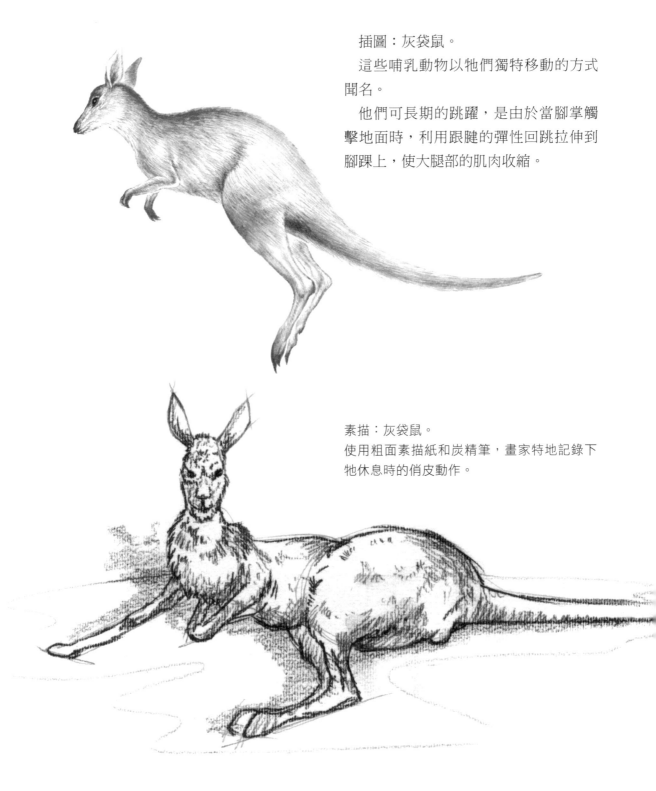

插圖：灰袋鼠。
　　這些哺乳動物以牠們獨特移動的方式聞名。
　　他們可長期的跳躍，是由於當腳掌觸擊地面時，利用跟腱的彈性回跳拉伸到腳踝上，使大腿部的肌肉收縮。

素描：灰袋鼠。
使用粗面素描紙和炭精筆，畫家特地記錄下牠休息時的俏皮動作。

插圖：紅袋鼠。

雖然澳洲禁止獵殺袋鼠，卻使用毒殺的方式以控制袋鼠的數量。

這是因為母袋鼠在 18 個月大時就可以進行交配繁殖，且妊娠期只需短短的 33 天。

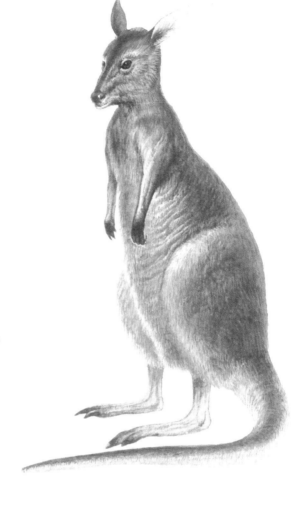

素描：灰袋鼠。

使用 2B 炭精筆，盡可能的詳細描繪這兩足動物，因為牠維持這個動作的時間夠長，足以讓我作畫。Favini 粗面一般紙。

熊

素描：棕熊。在這個歐洲熊的示範畫中，作者首先大致畫出草稿線，然後把重點都放在前胸的色調（康緹牌黑色鉛筆），而後背的部份就維持草稿的狀態（HB 炭筆）。法比亞諾 F2 粗面素描紙。

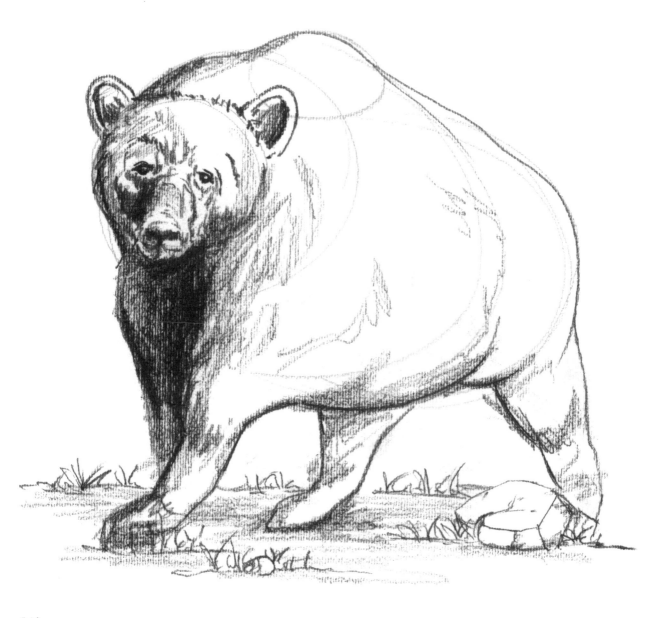

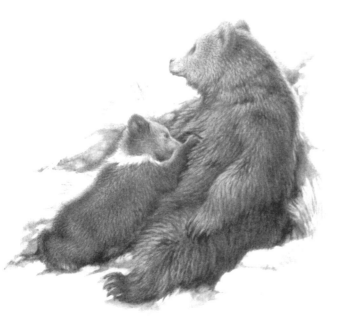

左邊插圖：
母棕熊和小熊。
現在看到是成熊的大小，但剛出生的幼熊只
有 20 至 25 公分。

下方插圖：
貓熊。
這個非常稀有的動物，主要食物是劍筍。

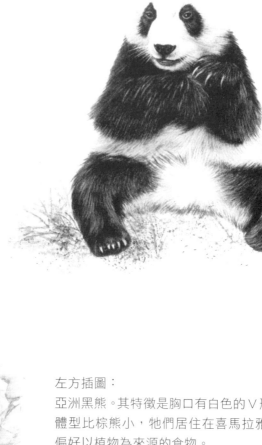

左方插圖：
亞洲黑熊。其特徵是胸口有白色的 V 形標記。
體型比棕熊小，牠們居住在喜馬拉雅山區，
偏好以植物為來源的食物。

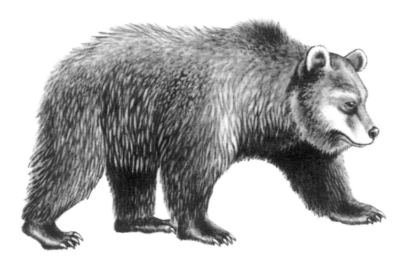

插圖：棕熊。
在歐洲，牠們生活在喀爾巴千山、庇里牛斯山和巴爾幹半島的森林，而在義大利，只有在阿布魯齊國家公園能看得到。

素描：棕熊。
使用 3B 炭筆，大片地壓在粗面紙上，以凸顯動物的重量。

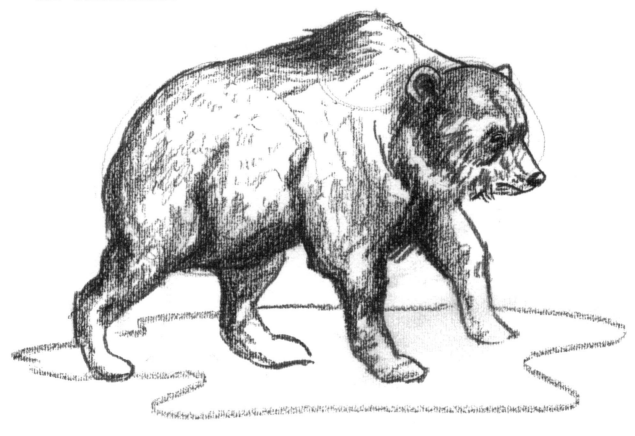

插圖：阿拉斯加棕熊。
是體型最大的熊，最普遍
的種類是北極熊，又稱白
熊，身長可達 3 公尺，體
重 1,000 公斤。

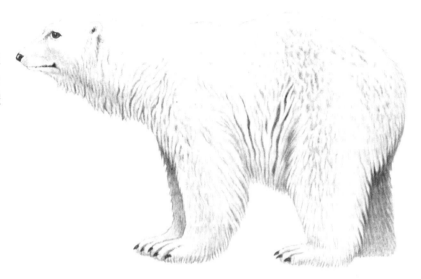

素描：北極熊。 形體的輪廓線是
快速而確定的。這種畫法，是為
了快速地畫下正在移動中的熊。

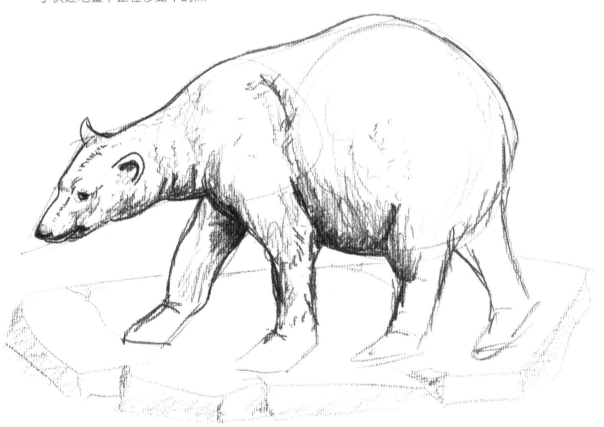

靈長類－猴子

插畫：黑猩猩。類似未進化的人類，即使擁有較好的溝通能力，也能夠機靈地獲取食物。黑猩猩不會游泳而且很怕水。

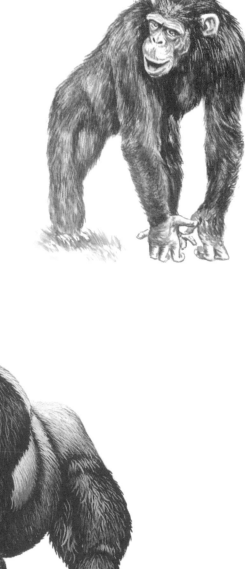

下方插圖：大猩猩。儘管牠們的智力和如同體型一般強大，還是難逃瀕臨絕種的危機。目前全世界，很不幸的只剩下 1,300 隻大猩猩。

素描：雄性大猩猩頭像。 雄偉而巨大，特別使用較軟的炭筆 (4B) 繪製而成，以準確的重現黑色毛皮的調性。白色 Favini 220 粗面素描紙。

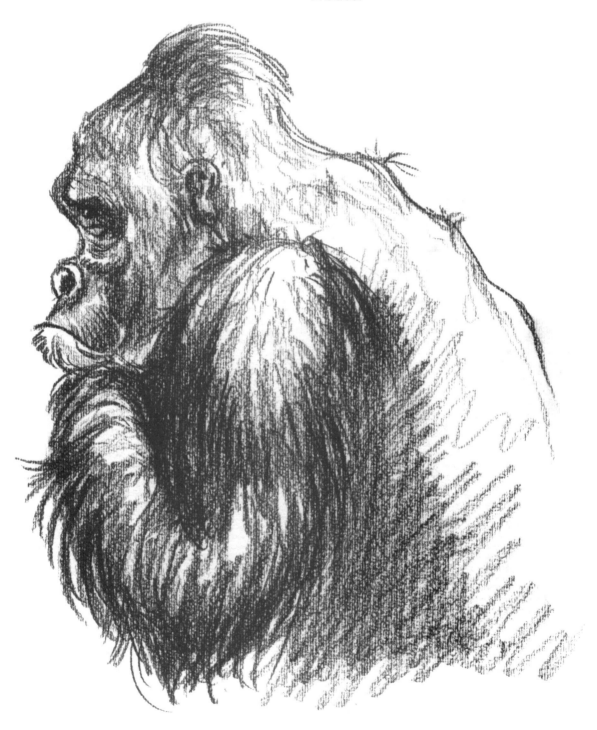

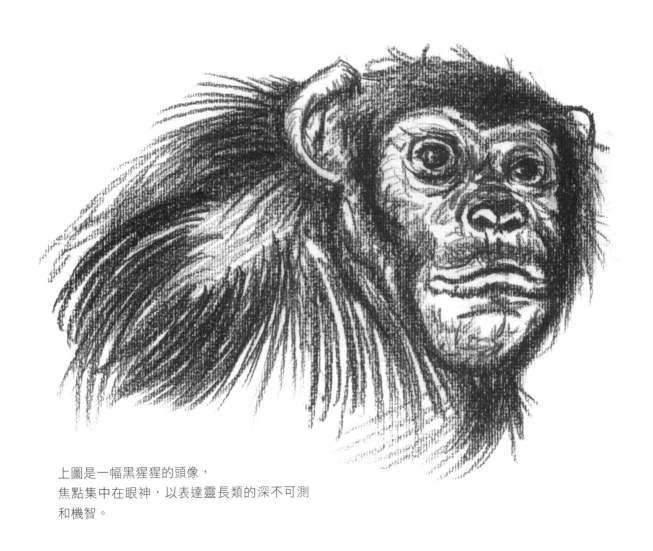

上圖是一幅黑猩猩的頭像，
焦點集中在眼神，以表達靈長類的深不可測
和機智。

右圖是吼猴移動的瞬間，明暗法習作，我想
大概只畫了四十幾筆便完成，使用 4B 鉛筆
大面積作畫。

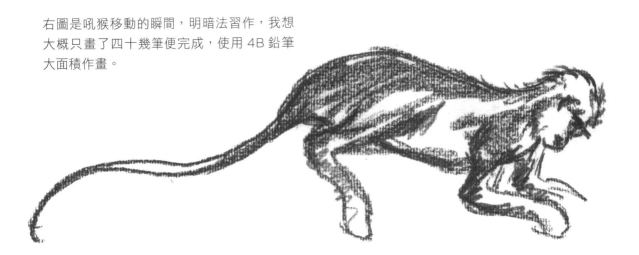

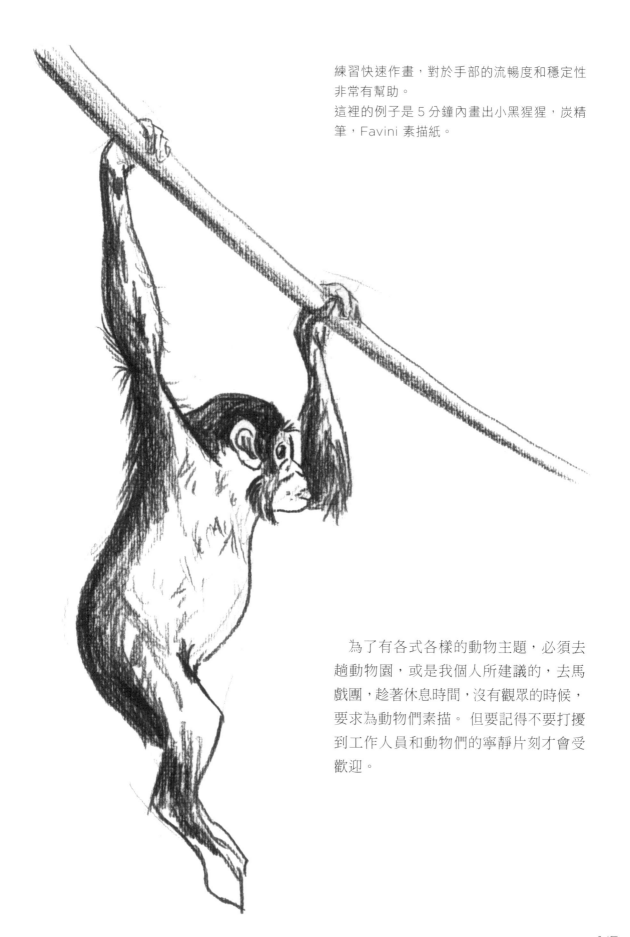

練習快速作畫，對於手部的流暢度和穩定性
非常有幫助。
這裡的例子是 5 分鐘內畫出小黑猩猩，炭精
筆，Favini 素描紙。

為了有各式各樣的動物主題，必須去
趁動物園，或是我個人所建議的，去馬
戲團，趁著休息時間，沒有觀眾的時候，
要求為動物們素描。 但要記得不要打擾
到工作人員和動物們的寧靜片刻才會受
歡迎。

如圖：吼猴。
炭筆和粗面素描紙。

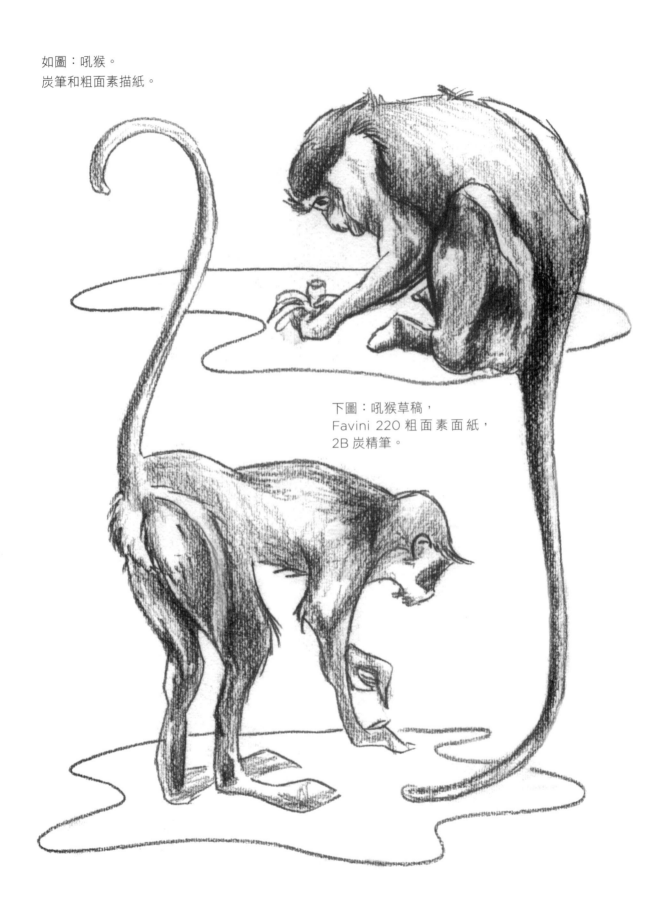

下圖：吼猴草稿，
Favini 220 粗面素面紙，
2B 炭精筆。

黑掌蜘蛛猴，正坐著不動，憂心忡忡的凝視
遠方。利用軟性炭筆的深邃黑色，恰如其分
地畫出黑色皮毛和白色尾巴的對比。
使用 Favini 220 素描紙。

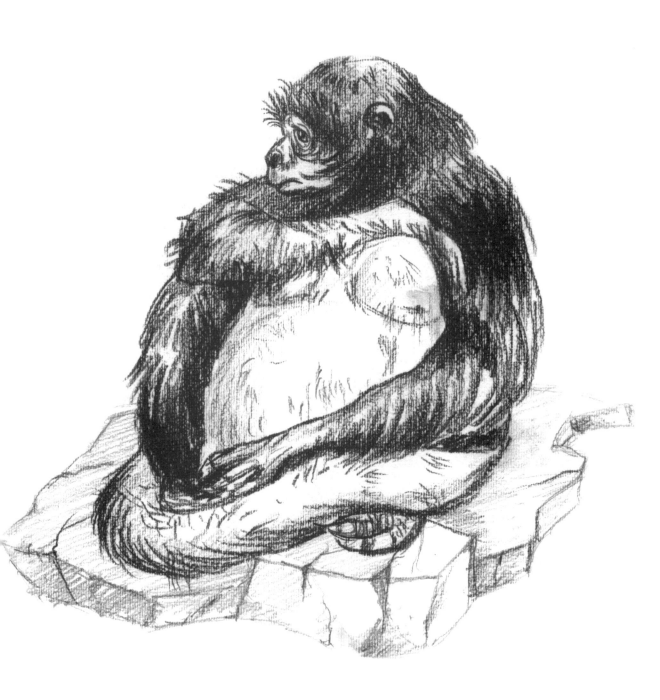

· 鳥類 ·
貓頭鷹

下方插圖：雕鴞。
高度將近 70 公分，是最大的歐洲夜行性猛禽。飛行時安靜無聲，能獵補小狐狸般大小的獵物。

右圖：印度雕鴞。
這種小巧精實的動物，繪製時將重點放在專注的眼神，建議使用對比法。
炭筆和黑色鉛筆，細面素描紙。

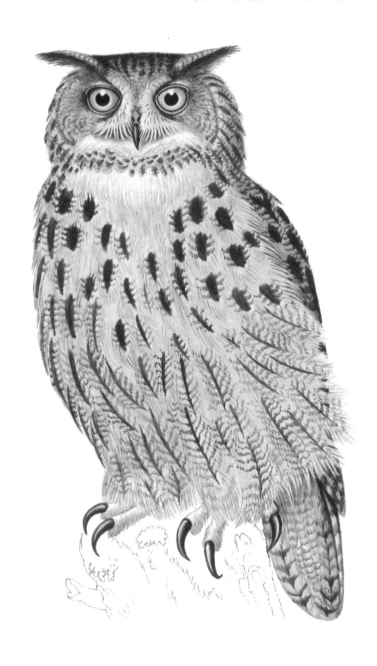

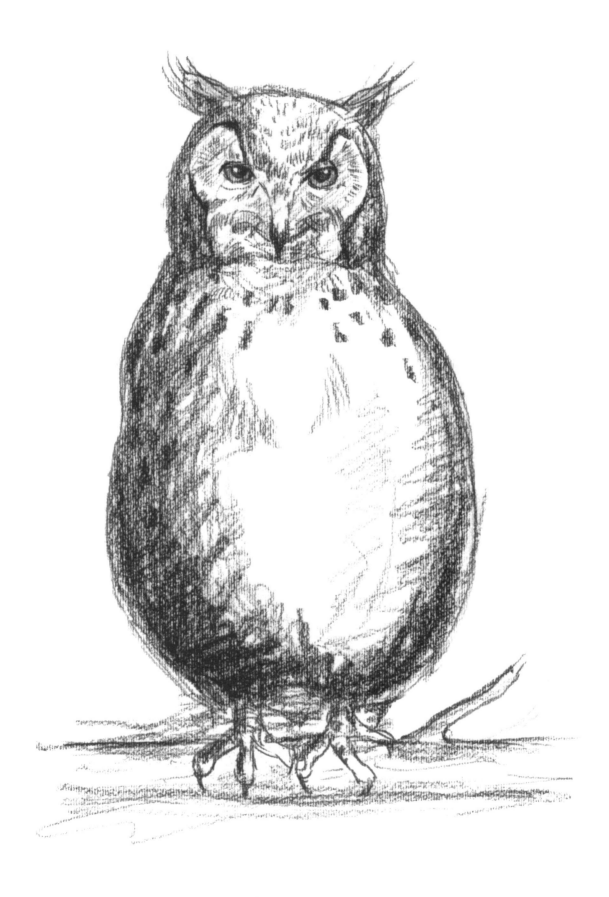

企鵝

素描：企鵝。
雖然身為鳥類，卻不會飛。
所謂的「翅膀」是用來打鬥或游泳。
企鵝的體型是許多圓所構成的，算
是比較容易畫的題材。
炭筆和康緹黑色鉛筆，Favini 220
素描紙。

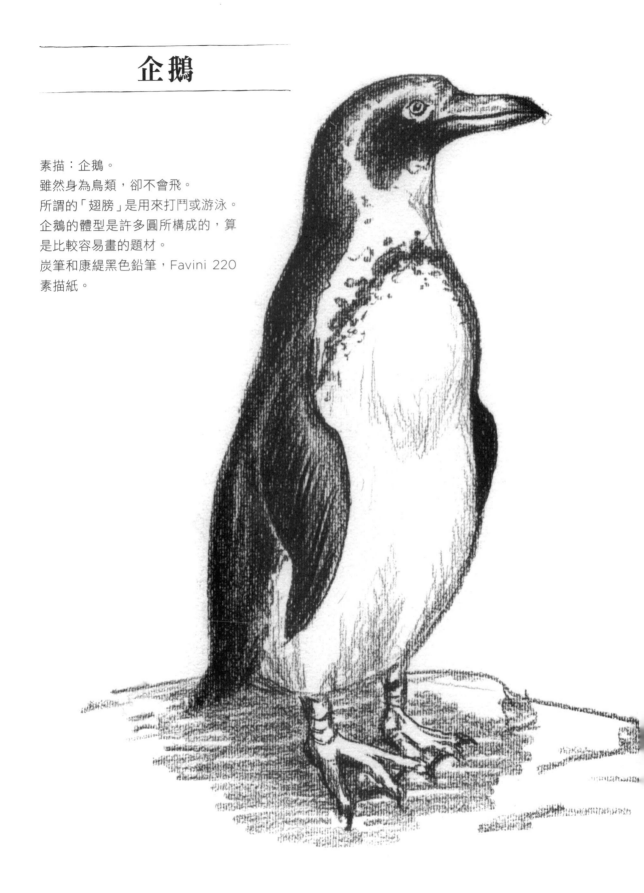

插圖：黑腳企鵝。
這種企鵝生活在非洲最南端，是最罕見的種類，目前大約僅剩170,000隻。
從本世紀初到現在，全世界已消失了90%的數量。
主要原因是六〇和七〇年代經常發生大規模的石油洩漏事件。

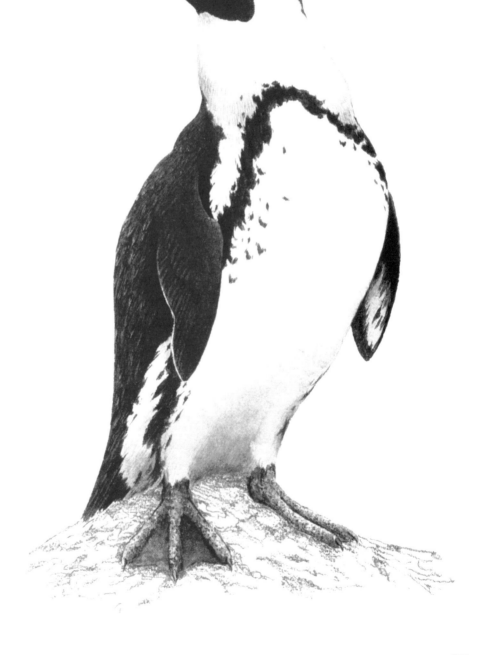

鸚鵡

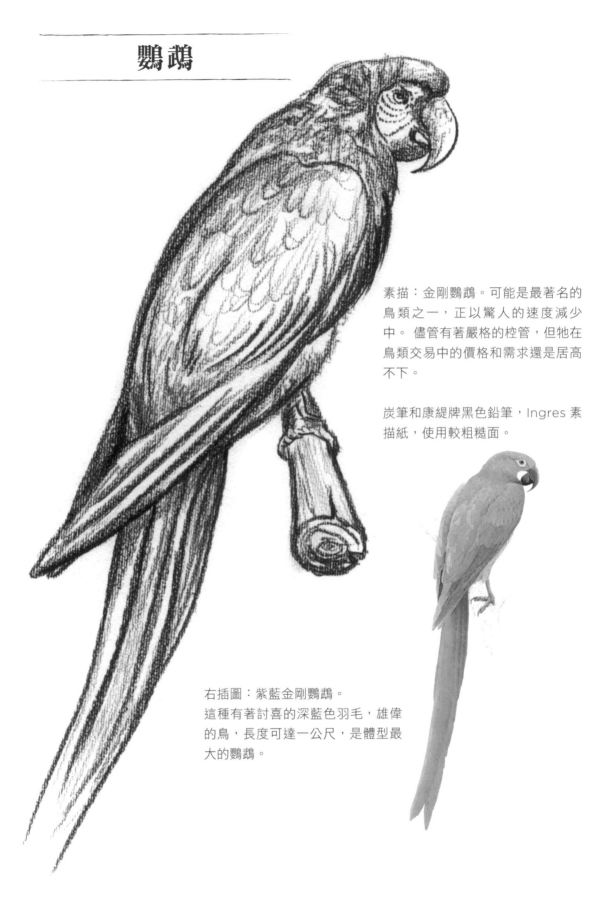

素描：金剛鸚鵡。可能是最著名的鳥類之一，正以驚人的速度減少中。儘管有著嚴格的控管，但牠在鳥類交易中的價格和需求還是居高不下。

炭筆和康緹牌黑色鉛筆，Ingres 素描紙，使用較粗糙面。

右插圖：紫藍金剛鸚鵡。
這種有著討喜的深藍色羽毛，雄偉的鳥，長度可達一公尺，是體型最大的鸚鵡。

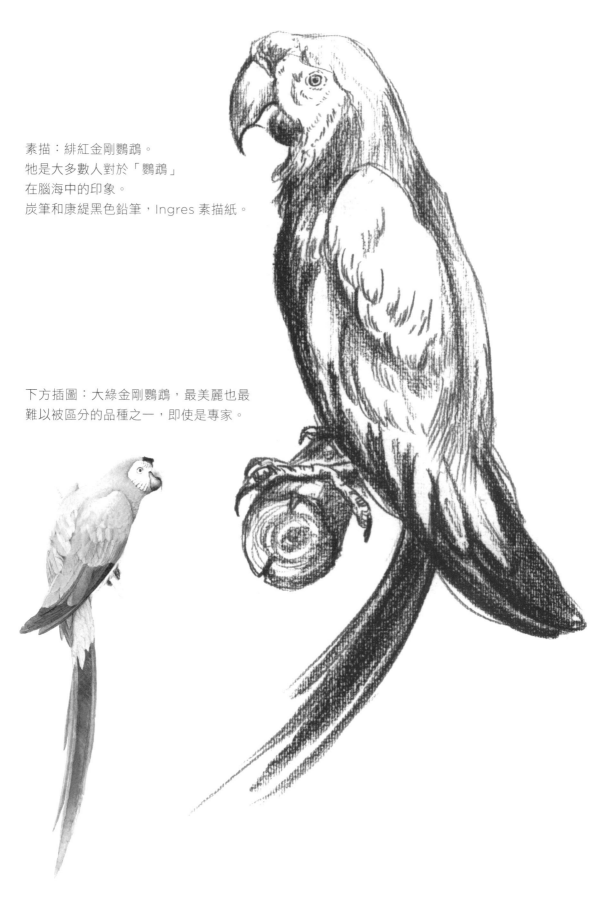

素描：緋紅金剛鸚鵡。
牠是大多數人對於「鸚鵡」
在腦海中的印象。
炭筆和康緹黑色鉛筆，Ingres 素描紙。

下方插圖：大綠金剛鸚鵡，最美麗也最
難以被區分的品種之一，即使是專家。

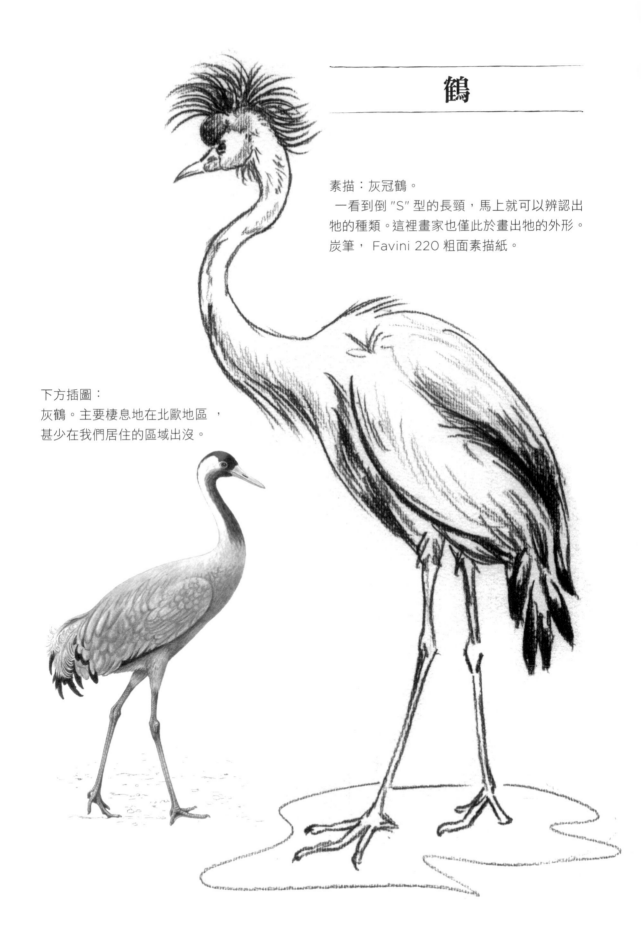

鶴

素描：灰冠鶴。
一看到倒 "S" 型的長頸，馬上就可以辨認出牠的種類。這裡畫家也僅此於畫出牠的外形。炭筆，Favini 220 粗面素描紙。

下方插圖：
灰鶴。主要棲息地在北歐地區，甚少在我們居住的區域出沒。

鸛

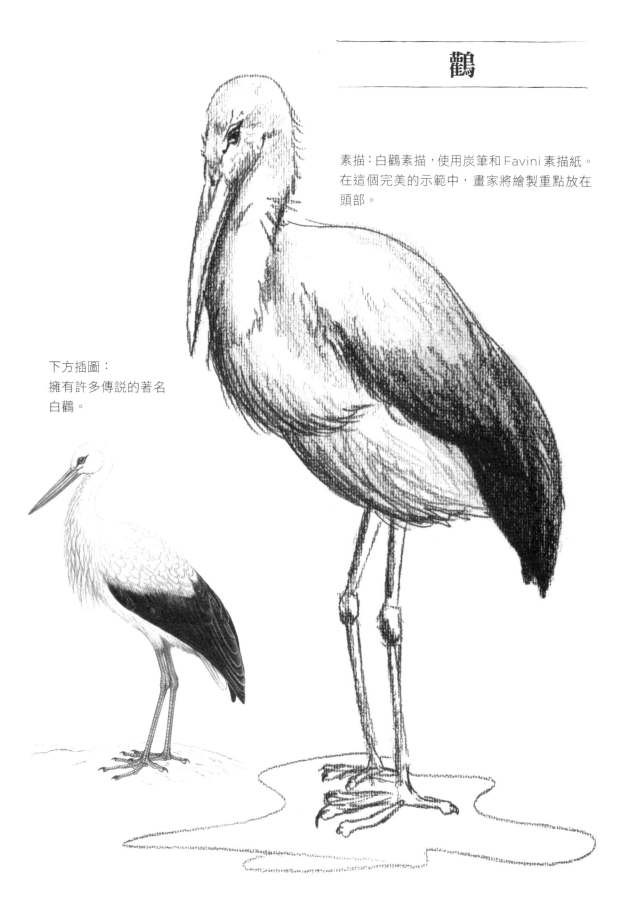

素描：白鸛素描，使用炭筆和 Favini 素描紙。
在這個完美的示範中，畫家將繪製重點放在
頭部。

下方插圖：
擁有許多傳說的著名
白鸛。

禿鷲

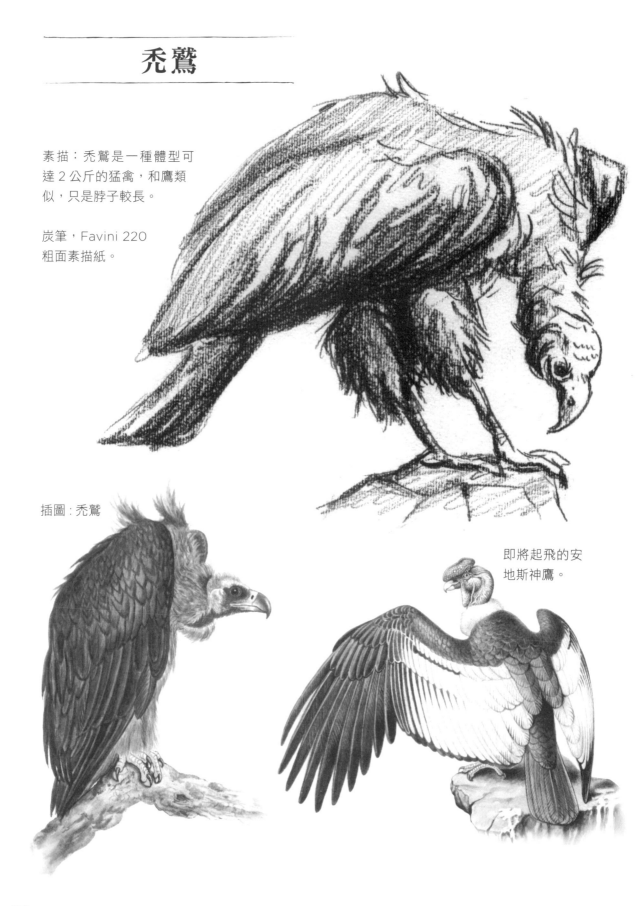

素描：禿鷲是一種體型可
達 2 公斤的猛禽，和鷹類
似，只是脖子較長。

炭筆，Favini 220
粗面素描紙。

插圖：禿鷲

即將起飛的安
地斯神鷹。

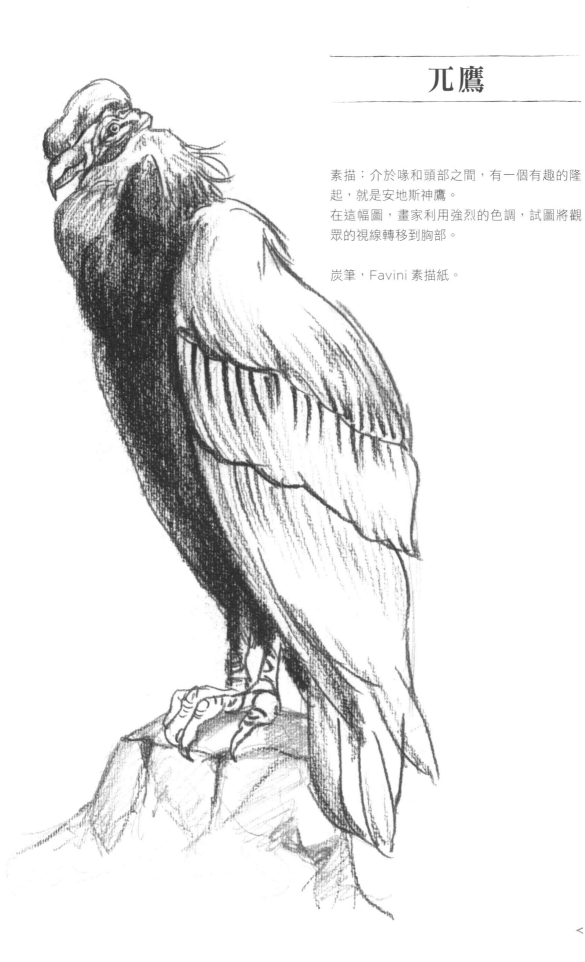

兀鷹

素描：介於喙和頭部之間，有一個有趣的隆起，就是安地斯神鷹。

在這幅圖，畫家利用強烈的色調，試圖將觀眾的視線轉移到胸部。

炭筆，Favini 素描紙。

鷹

插圖：金鷹的食肉性無疑比其牠鳥類大得多，激發畫家們對於權力和神話的想像。這也是為什麼，在過去許多家族會選擇鷹的標誌，將其設計或繪製在旗幟或盾牌上。

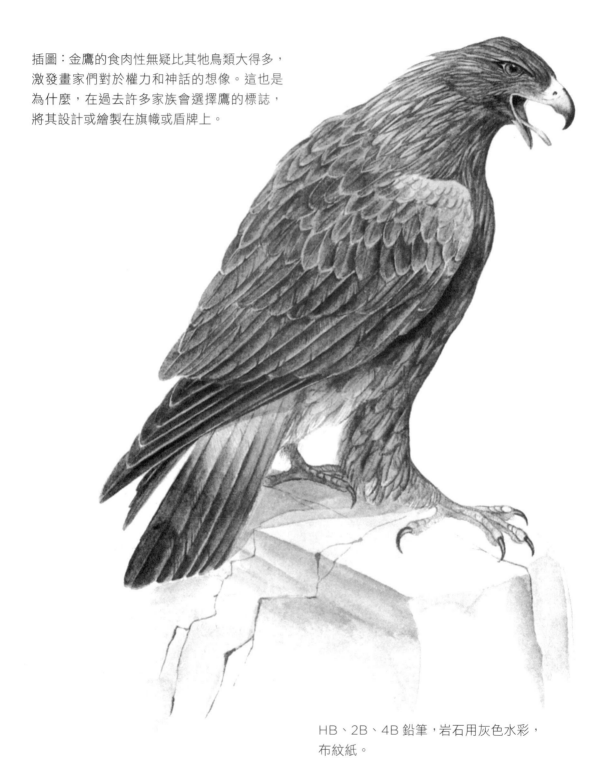

HB、2B、4B 鉛筆，岩石用灰色水彩，布紋紙。